RENÉ ARCEO

BETWEEN THE INSTINCTIVE AND THE RATIONAL

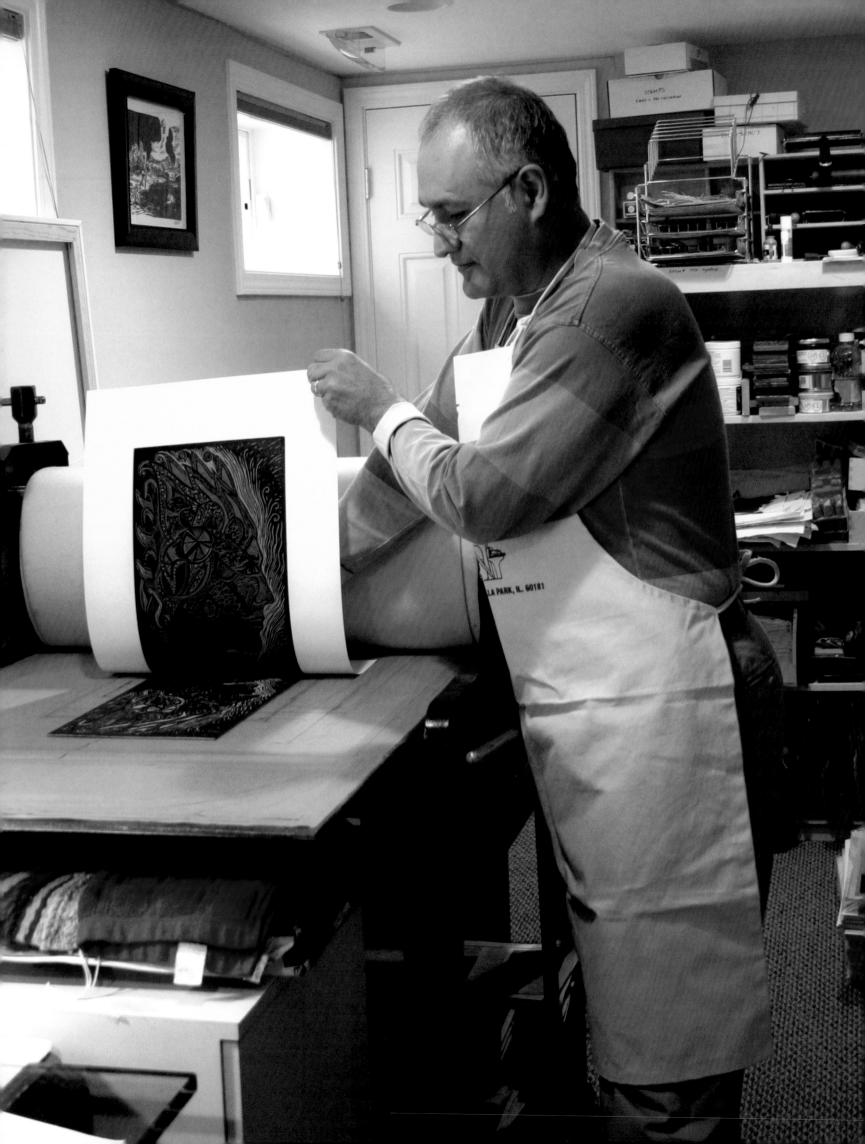

RENÉ ARCEO

ENTRE LO INSTINTIVO Y LO RACIONAL

Agradecimientos • Acknowledgments

Para la Federación de Clubes Michoacanos en Illinois (FEDECMI), como un organismo sin fines de lucro conformada por organizaciones de migrantes oriundos del estado de Michoacán, México; es un gran honor el poder contribuir por primera vez a la publicación de un libro como lo es *René Arceo: entre lo instintivo y lo racional.*

Este libro de uno de nuestros más queridos amigos, representa un esfuerzo de coherencia con nuestra misión, el promover que se reconozcan en México y Estados Unidos las contribuciones e importancia cultural, social, económica y política de la comunidad migrante michoacana, mexicana, y latinoamericana en general.

En FEDECMI creemos en el activismo cultural como un mecanismo de incrementar la autoestima de nuestros niños y jóvenes, fortaleciendo su liderazgo en la lucha por los derechos de los migrantes y la búsqueda de su completa participación en la sociedad norteamericana, con respeto y dignidad conservando su identidad cultural.

Casa Michoacán en el Medio Oeste
1638 S. Blue Island Avenue, Chicago IL, 60608.
(312) 491-9317 www.fedecmiusa.com

Editor Francisco Piña

Copy Editor Lorraine Mora-Chávez, Catherine Elizabeth O'Brien, Jorge García De la Fe

Translators Mary Hawley, León Douglas Leiva, Marquesa Macadar, Marcela Mena

Cover Design Martha Martínez

Photography José Guzmán, René Arceo

Special thanks to our patrons:
Arceo, Beata Ewa
Andreu, José & Rosanna Mark
Arreguín, Alfredo M.
Arreola, Rosa & José
Auvinen, Veronica & Peter G.
Ávila, Zorayda & Erik Ortega
Cárdenas, Gilberto
Cárdenas, Mizraim
Chávez, José A.
Chrobak, Martín
Dot Press, LLC.
Erlenborn, Susan & Salvador Gutiérrez
Galván, Paula & Arturo
Godfrey, Winifred M.
Golden House Restaurant
Goldman, William
Gutiérrez, José Luis & Maya
Hernández, Héctor R.
Keys, Beverly & Daniel E. Poole
La Llorona Art Gallery
Launay, Catherine & Robert
Lech, Halina & Christoph Stokowski
Macías, Carmen Patricia
McKenna, Margaret A.
Mercado, Dolores
Mascorro, Edward
Nelson, Mark
Nussbaum Barberena, Laura
Nuevo Siglo Newspaper
Seferovic, Selena
Selkregg, Leif L.
Smith, Eva C.
Selkregg, Leif L.
Smith, Eva C.
Velázquez, Julie & Cuitlahuac
Yates, Debra

ISBN 978-1-4507-1070-1

Contenido . Contents

PRÓLOGO

Con la publicación de este magnífico y largamente demorado tributo al artista y activista René Arceo, nacido en México y radicado en Chicago, me uno a mis colegas y amigos en la celebración de la carrera artística de René y sus importantes contribuciones a las artes. Los ensayos y grabados presentados en este libro son testimonios de la productividad de René como artista, administrador, fundador de instituciones, e incansable promotor de otros artistas y organizaciones artísticas. En primer lugar, tuve el privilegio de trabajar con René en la exposición *Grabados de los maestros mexicanos* que él curó en el Centro-Museo de Bellas Artes Mexicanas en 1987, y desde el principio me impresionó su agudeza, profesionalismo y compromiso con las artes y la cultura dentro de la comunidad. René ha dedicado su vida a la promoción del arte mexicano iniciando innumerables esfuerzos al crear nuevos espacios para que los artistas presenten su obra y la promuevan, y para inspirar e impulsar a otros a colaborar en exposiciones.

René comprende la importancia de la historia, no sólo desde su experiencia sino también como visionario comprometido en hacerla y preservarla. En mi calidad de director del Instituto de Estudios Latinos de la Universidad de Notre Dame quiero aprovechar esta oportunidad para reconocer y agradecer a René por la donación de sus archivos personales a la Biblioteca de Estudios Latinos Julián Samora. Los documentos de René fueron un aporte valioso al creciente archivo del arte latino llevado a cabo por la Biblioteca y constituyen un importante recurso para la profundización del estudio del arte latino en Estados Unidos para académicos, estudiantes y otros observadores de las artes latinas. Los recursos del archivo, tales como aquellos donados por René, aportan a investigadores tanto en Notre Dame como más allá, y dan una oportunidad de entender y apreciar el arte latino en un contexto más amplio, sobre todo en lo que respecta a sus conexiones dentro del paisaje artístico en Estados Unidos, México y a lo largo de las Américas.

René Arceo y otros artistas en Estados Unidos continúan trabajando incansablemente con sus respectivas posibilidades para promover el arte del grabado como un antiguo y significativo componente de las artes visuales en Estados Unidos y más allá de sus fronteras. Trabajando en conjunto con otros grabadores y talleres de grabado, la gestión de René fue decisiva para el establecimiento del Consejo Gráfico, una relativamente nueva y prometedora red nacional de talleres de impresión latina, dedicada a la promoción del arte gráfico en Estados Unidos.

Tengo el placer de seguir trabajando con René y otros artistas, quienes han colaborado con la formación del Consejo Gráfico y estoy agradecido por su asesoramiento y consejo, al ayudarnos en la gestión del mismo, en el Instituto para Estudios Latinos. Algunos linograbados de René han sido incorporados en el recientemente publicado *Creando Fuerza* el primer portafolio editado por el Consejo Gráfico, que consta de 24 grabados originales y texto disponibles en portafolios hechos a mano en una edición de 75. Más recientemente, René ha contribuido también con grabados que pronto serán lanzados en el segundo portafolio del Consejo, que se enfocará en la inmigración. Hasta ahora el primer portafolio ha sido expuesto en la Galería América en la Universidad de Notre Dame, en el Taller Boricua en el Centro Julia de Burgos en Nueva York, y en el Mexic Arte en Austin, Texas.

A lo largo de su carrera, René ha sido no solamente un artista innovador, sino también un embajador del arte y un catalizador de sociedades creativas que han promovido el arte latino en Estados Unidos. Contextualizando el trabajo de René en el escenario artístico, dentro de sus variados entramados políticos y culturales, y dentro de su propia biografía, esta publicación establece un sólido fundamento para interpretar el significado y la importancia de la producción artística de René Arceo. Y es mi cálida esperanza que los lectores de este libro revaloren a René Arceo como una viva encarnación del espíritu de colaboración y exploración artística que hace del arte latino una expresión poderosa de la experiencia norteamericana. Aprovecho esta oportunidad para extender mi gratitud personal y aprecio a René por la creación de un fuerte cuerpo de obras de arte culturalmente rico y espero que, con esta publicación, la obra de René alcance aún a una audiencia más amplia.

GILBERTO CÁRDENAS
Traducción: MARCELA MENA

PROLOGUE

With the publication of this magnificent and long overdue tribute to Mexican-born and Chicago-based artist and activist René Arceo, I join my colleagues and friends in celebrating René's artistic career and his vital contributions to the arts. The essays and prints featured in this book bear testimony to René's productivity as an artist, administrator, institution-builder, and tireless promoter and supporter of other artists and arts organizations. I first had the privilege of working with René on the *Prints of the Mexican Masters* exhibition he curated at the Mexican Fine Arts Center-Museum in 1987, and from the beginning I was impressed by his acumen, his professionalism, and his commitment to arts and culture within the community. René has dedicated his life to promoting Mexican art by initiating countless efforts to create new spaces for artists to present their work, to promote and publish fine art prints, and to inspire and gather others to collaborate in printmaking and exhibitions.

René understands the importance of history, both from his personal experience and as a visionary engaged in making and preserving history. In my capacity as director of Notre Dame's Institute for Latino Studies I want to take this opportunity to acknowledge and thank René for donating his personal papers to the Julian Samora Latino Studies Library. René's papers were a valuable addition to the growing archive of Latino art held by the Library and constitute an important resource for in-depth study of Latino art in America by scholars, students, and other observers of Latino arts. Archival holdings such as those donated by René afford researchers, both at Notre Dame and beyond, an opportunity to understand and appreciate Latino art in a wider context, particularly with regard to its connections to the arts landscape in the United States, Mexico, and throughout the Americas.

René Arceo and other artists in the United States continue to work tirelessly in their respective capacities to promote the art of printmaking as a long-standing and significant component of the visual arts in America and beyond its borders. Working in concert with other printmakers and print workshops in the United States, René was instrumental in establishing the Consejo Gráfico, a relatively new and very promising national network of Latino print workshops dedicated to the advancement of Latino printmaking in the United States.

I am pleased to continue working with René and other artists who have facilitated the formation of Consejo Gráfico and thankful for his advice and counsel in assisting us in management of the Consejo at the Institute for Latino Studies. Linocut prints created by René have been incorporated in the recently released *Creando fuerza,* the first portfolio published by the Consejo Gráfico, consisting of 24 original prints and text available in hand-made portfolio cases in an edition of 75. More recently, René has also contributed prints for the Consejo's soon-to-be-released second portfolio, focusing on immigration. Thus far the first portfolio has been exhibited at Galería América at the University of Notre Dame, the Taller Boricua at the Julia de Burgos Center in New York, and at Mexic Arte in Austin, Texas.

Throughout his career René has been not only an innovative artist, but also an ambassador for art and a catalyst for creative partnerships that have advanced Latino art in the United States. By contextualizing René's work within the art scene, within its various cultural and political contexts, and within his own personal biography, this publication establishes a solid foundation for interpreting the meaning and importance of René Arceo's artistic production. And it is my fond hope that readers of this book will gain a new appreciation for René Arceo as a living embodiment of the spirit of collaboration and artistic exploration that makes Latino art such a powerful expression of the American experience. I take this opportunity to extend my personal gratitude and appreciation to René for creating such a strong body of culturally rich artwork and hope that, with this publication, René's work will reach an even wider audience.

GILBERTO CÁRDENAS

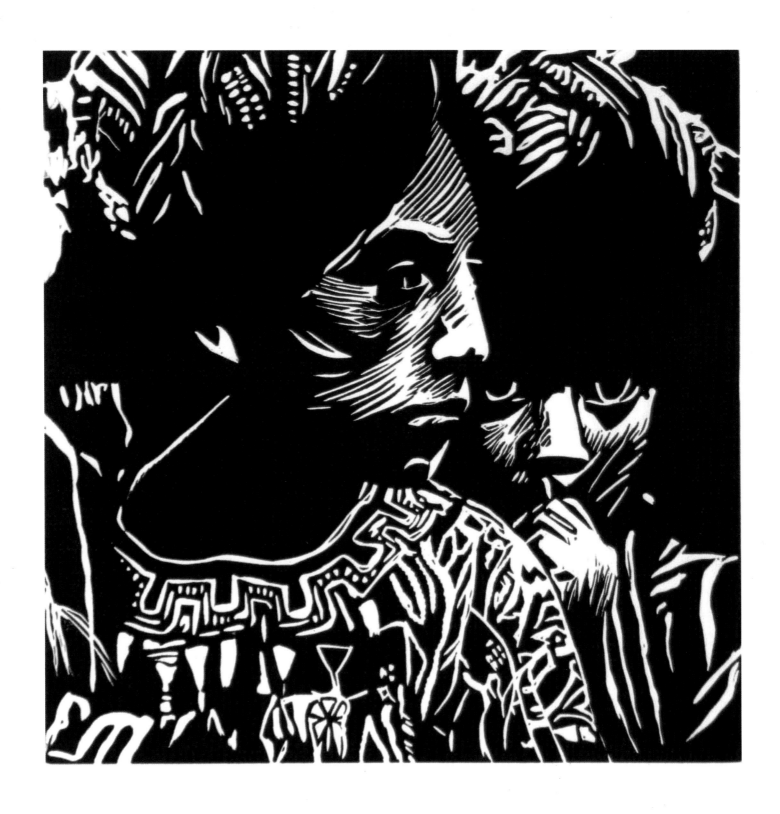

Guatemalan Women, linocut 12x12, 1991

RENÉ ARCEO:

ARTISAN AND ARTIST

VÍCTOR M. ESPINOSA

Rene Arceo is an artist who unabashedly embraces the craftsmanship of his artistic production, especially in his work as a printmaker. His biography and his art work challenge our tendency to associate the idea of the "artist" with the belief dominant in the art world that creativity is a product of a "natural talent" only possessed by gifted individuals who produce works superior to those of the craftsman. Arceo is an artist and printmaker who has succeeded in constructing a personal style and a visual language in response to the dominant values of an art world that privileges singularity and authenticity.

Arceo's career and his artist/artisan identities remind us that before the market economy dominated the art world and turned every potentially profitable artifact into merchandise, the artist, as well as the work itself, did not embody singularity or originality. In the past, the prestige of commissioned artists, often aided by apprentices, equaled that of the artisan's, but ranked lower than that of the ironsmith, the master mason, and, certainly, the architect. It is easy to forget that during Michelangelo's life the great majority of his contemporaries were regarded as manual laborers or skilled artisans, but lacked the status of "artist" as we know it today.

The modern elevated status of the artist, as differentiated from the artisan, originated in Europe after the Renaissance. The establishment of the academies, the independence of the court artists, and the emergence of the consumer of art par excellence, the bourgeoisie, privileged the "artist" at the expense of the "artisan". From that period on, society devalued both craft production and the artisans themselves. Furthermore, the notion of the artist as conceived by the academies gave way to the notion of "genius," especially as constructed by French bohemians and further promoted by critics, historians, and, especially, art dealers. Artists began to be more commonly recognized and valued for their "unique and exceptional" attributes rather than their willingness to heed to an artistic tradition. It should be no surprise then that the modern artist has constantly sought to break from tradition in order to conceive something completely new, striving for a personal style in order to turn the work of art into something entirely unique.

René Arceo's graphic art simultaneously responds to, adheres to, and also confronts notions dominant in the culture about the authenticity and singularity of the work of art. He is an artist who consciously chose printmaking as his medium of artistic creation, understanding that the multiple graphic pieces are also original works of art. Arceo has constantly sought in his life and career to converge and negotiate three paths and identities: the artisan, the professional, and the vocational.

RENÉ ARCEO:

ARTESANO Y ARTISTA

VÍCTOR M. ESPINOSA

René Arceo es un pintor y grabador que ha logrado construir un lenguaje visual en respuesta a los valores dominantes en un mundo artístico que privilegia la singularidad y la autenticidad. Sin embargo, Arceo es también un artista que reivindica el carácter artesanal de su producción artística, sobre todo cuando se refiere a su trabajo como grabador. La obra de Arceo confronta nuestra tendencia a ligar la noción de artista con la creencia dominante en el mundo del arte donde la creatividad es producto de un "don natural" que sólo poseen ciertos individuos que producen obras que están por encima del trabajo de los artesanos. No obstante, antes de que el mundo del arte fuera dominado por el mercado capaz de convertir en mercancía cualquier artefacto que generara una ganancia, el artista, y por tanto la obra, no existían como algo singular y original. En los tiempos en que los pintores trabajaban por encargo y eran ayudados por sus aprendices, su reputación era igual que la de los artesanos e incluso inferior a la de un herrero, un "maestro de obras" y, sobre todo, mucho menor a la de un arquitecto. Es fácil olvidar que todavía en tiempos de Miguel Ángel, la gran mayoría de sus colegas contemporáneos eran considerados trabajadores manuales o artesanos calificados, pero no artistas en la manera como lo entendemos hoy.

Fue en Europa, hasta después del Renacimiento, cuando surgió el concepto de *artista* que conocemos hoy y se deslindó del *artesano*. El golpe definitivo lo asestó el surgimiento de las academias, la independencia de los artistas de la nobleza y la subsecuente aparición del consumidor de arte: la burguesía. A partir de entonces la producción artesanal fue devaluada y marginalizada. Por otra parte, la idea del artista formado en la academia dominó por poco tiempo ya que pronto se ligó a la noción de "genio", construida por la comunidad bohemia francesa y promovida por críticos, historiadores y sobre todo por aquellos que especulaban con el arte. A partir de entonces se volvió más común que los artistas fueran reconocidos y valorados por su "anormalidad" y "excepcionalidad" y no por su capacidad para seguir una tradición artística. Hoy el artista es forzado a trabajar bajo la presión constante de romper con la tradición y crear algo nuevo, con un estilo personal y que convierta la obra en algo único.

La obra gráfica de René Arceo responde, se adapta y confronta las ideas dominantes sobre la autenticidad y la singularidad de la obra de arte. Arceo es un artista que eligió premeditadamente el grabado como uno de sus medios de creación artística por su capacidad de producir piezas múltiples que él, como muchos otros artistas gráficos, reivindica como obras originales. En la biografía y la carrera artística de Arceo percibimos tres experiencias e identidades que se encuentran superpuestas y en negociación constante: la artesanal, la profesional y la vocacional.

Origins

René Arceo was born in Mexico, in Cojumatlán de Régules, Michoacán, a small town located on the southeastern shore of Lake Chapala. He is the sixth child in a family of seven boys and five girls. While his mother completed primary school, his father, on the other hand, only completed three years of schooling. His father was born into a family of fishermen but his ambitions led him to seek work as a bus and truck driver. Like many others in his town, he intermittently turned migrant worker and first labored in the crop fields of California and later in Chicago.

Arceo remembers when his father worked in an orchard where he learned to do the grafting that he later put into practice in his own family orchard, in which he grew sugar cane, bananas, avocadoes, *pasifloras, guayabillas,* oranges, and lemons. The environment was rich with aromas, flavors, and, above all, colors. The avocado tree was so bountiful that it not only supplied the family but produced enough fruit for René to sell the leftovers in the center of town. It was on one of these trips to town where he discovered a newspaper stand in the plaza that loaned comics for just a few cents. Each Sunday, after church, René would spend hours, enchanted, reading and admiring the illustrations.

Encounter with *Historical Materialism* in Guadalajara

His family moved to Guadalajara in 1972. This encounter with urban life had a significant influence on René's ideological development and, eventually, later drove him to migrate to the United States. Soon after finishing middle school, he enrolled at the *Preparatoria Número Dos* (a public high school within the *University of Guadalajara* system). During these years, and especially in that school, political activism accompanied academic endeavors. In addition to leftist ideas taught by Chilean teachers—exiled in Mexico after the coup d'état against President Salvador Allende and subsequent repression of dictator Augusto Pinochet—the ideals of what were once the urban guerilla movement of the 1970s still permeated the school atmosphere. Members of this guerilla movement had once received ideological instruction in the very school that René was now attending. Some of the students of his generation gave life to the leftist movement known as *izquierda independiente* (independent left) which had a great impact on the popular movements of the 1980s. In this environment Arceo encountered Marxist ideas and surrounded himself with like-minded classmates. He and his new friends joined protests and attended events supporting Central American revolutionary movements.

The new ideas of the left gradually drove him away from the rural Catholicism of his parents. The first ideological confrontation was with his father, who now worked as a maintenance technician in the other well known university of the city, the *Universidad Autónoma de Guadalajara*—a private ultra-right-wing institution, attended by the children of Nicaraguan dictator Anastasio Somoza—that went so far as to bestow a *honoris causa* on Pinochet.

The conflict with his father reached its peak when René drew portraits of Che Guevara, Fidel Castro, and Salvador Allende on his bedroom wall. To keep him away from his father for a time, his brothers took Rene to Chicago. They thought that time spent in the United States would surely help him "recover his bearings," after experiencing for himself the "delights" of capitalism. In Chicago and Pilsen, however,

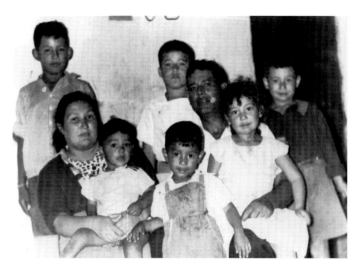

René on his mother's lap at age 2, 1961

René found an environment even more propitious for channeling his preoccupation with social justice, and for embarking on what he had always wanted to do, create art.

Migration North

In May of 1979, Arceo, his younger brother, and a male cousin took a bus to the border. In Tijuana they contacted a *coyote* recommended by an aunt who lived in Chicago. At three in the morning, joined by another group of people led by the coyote, they started the clandestine journey across the U.S. border evading the helicopter search lights above them. After walking for an hour, to put as much distance as possible between themselves and the border, they found refuge in an abandoned drainage pipe. They stayed there until sunrise when a station wagon picked them up to transport them to a safe house. At night, some of them were put inside the trunk and others hid under the seats of a vehicle that brought them to Los Angeles. After several hours, with no drinking water, little air, and many lengthy stops, they were transferred to a larger vehicle where they could actually sit. Once in Los Angeles they had to stay at another safe house for several days because air flights had been suspended due to a strike. Finally, shortly after Mother's Day, Arceo boarded a direct flight to Chicago.

In addition to his aunt and maternal grandmother, several of René's siblings were already living in Chicago. Through this network of family members he was able to find jobs in small factories in Indiana and later in Chicago. Even though his visit to the United States was meant to be temporary, René enrolled at El Centro de la Causa (Center for the Cause) for English classes and later was able to complete a high school degree at the Instituto del Progreso Latino. He remained at the Instituto and worked as a volunteer teacher and also as the graphic designer of the student newspaper. He later obtained his first formal job at Pilsen Housing & Business Alliance working for a program created to form urban block clubs. While Arceo worked as coordinator, his main task was to design graphics. He made the acquaintance of the Uruguayan Rita Bustos and Guillermo Gómez, whose guidance and advice, as well as that of the artist Malú Ortega y Alberro, was decisive when he decided to enroll at The School of the Art Institute of Chicago, in spite of the fact that he had neither migrant nor student visas.

René Arceo (segundo de izquierda) con amigos y profesor en la Prepa 2

Los orígenes

René Arceo nació en 1959 en Cojumatlán de Régules, Michoacán, un pueblo localizado en la ribera sureste del lago de Chapala. Fue el sexto hijo de una familia compuesta por siete hombres y cinco mujeres. Su madre cursó hasta el sexto grado de primaria y su padre asistió a la primaria por tres años. Su padre había nacido en el seno de una familia de pescadores pero su ambición lo llevó a trabajar de chofer de autobuses y *trocas* de volteo. Como muchos en su pueblo, también fue un trabajador inmigrante en los campos de California y en Chicago. Arceo recuerda el tiempo en que su padre trabajó en una huerta donde aprendió a realizar injertos que después puso en práctica en la huerta familiar donde sembraba cañas de azúcar, plátanos, aguacates, pasifloras, guayabillas, naranjas y limas. René creció rodeado de una gran variedad de olores, sabores y colores. El árbol de aguacate era tan fructífero que además de abastecer a la familia, alcanzaba para que René fuera al centro del pueblo a vender los que sobraban. En esos viajes descubrió un puesto de periódicos en la plaza donde rentaban *comics* por unos centavos. Cada domingo, después de salir de misa pasaba horas fascinado leyendo y contemplando las ilustraciones.

Encuentro con el *Materialismo Histórico* Tapatío

En 1972, la familia se mudó a Guadalajara. Para Arceo, el encuentro con la cultura urbana tuvo un gran impacto en su formación ideológica y, después, en las razones que lo llevaron a migrar a Estados Unidos. Al terminar la secundaria, ingresó a la Preparatoria Número Dos, filial a la Universidad de Guadalajara. En esos años —y especialmente en esa escuela— se vivía cierta efervescencia política. Además de las ideas de izquierda promovidas por profesores chilenos —que habían llegado como exilados a causa del golpe de estado contra Salvador Allende y la represión desatada por la dictadura de Pinochet— en Guadalajara todavía se vivían las secuelas del movimiento guerrillero urbano que se había dado a principios de la década de los setenta. Miembros de dicha guerrilla se habían formado ideológicamente en la escuela a la que asistió

René. Algunos de los estudiantes de su generación fueron quienes inyectaron de vida a lo que se conoció como izquierda independiente. Esta tuvo una gran incidencia en los movimientos populares de la década de 1980. En ese ambiente, René sintió atracción por el marxismo y se rodeó de compañeros que compartían ideas similares. Asistían a marchas y eventos culturales en solidaridad con los movimientos revolucionarios centroamericanos.

Las nuevas ideas de Arceo lo fueron alejando poco a poco del catolicismo rural de sus padres. La primera confrontación ideológica se dio con su padre, quien trabajaba como mecánico de mantenimiento en la otra universidad de la ciudad: la Universidad Autónoma de Guadalajara (institución privada ultraderechista que llegó a otorgarle un *honoris causa* a Augusto Pinochet y donde estudiaron los hijos de Anastasio Somoza). El conflicto con su padre se agudizó a raíz de que René dibujó en una de las paredes de su habitación tres franjas a color con los retratos del Che Guevara, Fidel Castro y Salvador Allende. La salida a la crisis familiar devino de su madre y sus hermanos, que radicaban en Estados Unidos y decidieron llevarse a René a Chicago y de esta manera alejarlo por un tiempo de su padre. Seguramente pensaron que una temporada en Estados Unidos le serviría para "entrar en razón", después de que viera con sus propios ojos los "encantos" del capitalismo. Sin embargo, en Chicago y específicamente en el barrio de Pilsen, Arceo encontró un medio aún más propicio para canalizar sus ideas de justicia social y dedicarse a lo que siempre había deseado: crear arte.

La migración al Norte

En mayo de 1979, René Arceo salió en autobús rumbo a la frontera junto con un hermano menor y un primo. En Tijuana contactaron a un coyote recomendado por la tía que vivía en Chicago. A las tres de la madrugada, junto con un grupo de personas guiadas por el coyote, iniciaron el cruce clandestino de la frontera bajo los reflectores de dos helicópteros que nunca los descubrieron. Después de caminar por una hora hasta alejarse de la línea, se refugiaron en un drenaje abandonado. Ahí permanecieron hasta que el sol salió y una camioneta los recogió para transportarlos a una casa de seguridad. Al anochecer, a unos los metieron en la cajuela y a otros los escondieron debajo de los asientos de un vehículo que los trasladaría a Los Ángeles. Después de varias horas sin agua, poco aire y extensas paradas inexplicables, los bajaron y los subieron a otra camioneta más grande donde ya pudieron sentarse. Ya en Los Ángeles pasaron varios días más en otra casa de seguridad debido a que los vuelos habían sido suspendidos a causa de una huelga. Finalmente, días después del diez de mayo, René salió en un vuelo directo rumbo a Chicago.

Además de la abuela y una tía por parte de su mamá, para ese entonces, ya vivían en el área de Chicago una hermana y varios hermanos de René. A través de las redes familiares consiguió trabajo en algunas industrias pequeñas en Indiana y luego en Chicago. A pesar de que su visita a Estados Unidos era de carácter temporal, Arceo ingresó a clases de inglés en El Centro de la Causa y después pudo terminar la preparatoria en el Instituto del Progreso Latino. Ahí mismo comenzó a trabajar como voluntario impartiendo clases y ayudando a diseñar el periódico estudiantil. Más tarde obtuvo su primer empleo en Pilsen Housing & Business Alliance en un programa destinado a la formación de clubes de cuadra. Arceo se desempeñaba como organizador, pero su actividad primordial era el

The School of the Art Institute and the *Americano Artistic Dream*
Once settled in Chicago, Arceo found himself in a community rich in social and cultural cohesiveness, in part due to the city's geographically imposed racial segregation. While living in Guadalajara he did not have the opportunity to visit museums and had no contact with artists. In Chicago, on the other hand, he found a community of artists of Mexican descent who had been, in some cases, creating art for almost two decades. Artistic production in Chicago—especially in the form of murals—reclaimed a space in the city and society and, also, reinforced identity by creating a sense of community. In 1979, the same year Arceo came to Chicago, a group of artists led by Jaime Longoria and Ortega y Alberro painted the mural, *A la esperanza (For Hope)*, on the façade of Benito Juárez High School. Arceo also remembers the great visual and ideological impressions made on him by Salvador Vega's silkscreen prints and Raymond Patlán's murals in Casa Aztlán. The political content and originality of Marcos Raya's work, the power of Héctor Duarte's art, and the colorful murals of Mario Castillo also inspired him to produce his own images.

In 1981, barely two years after he had crossed the border, Arceo was admitted to the School of the Art Institute of Chicago thanks to the professor of photography, Harold Allen, who had seen an exhibition of his work at Pilsen's public library. Allen did not hesitate to write a letter of recommendation and also helped choose slides to create his portfolio.

While taking classes at the Art Institute, Arceo continued to be involved in the community. He collaborated for two years with community leader Carlos Arango's CASA. While in this organization, he contributed to the magazine, coordinated events, and designed posters, fliers, and T-shirts. In 1984, along with poet Inara Cedrins, he helped found InkWorks Gallery, using an area of Beto Barrera's print shop. It was here that the posters for the Hermandad General de Trabajadores and Rudy Lozano's electoral campaign were printed. As a memorial to the murdered young community leader, Rudy Lozano, in 1983, Gallery InkWorks opened an exhibition to which Arceo contributed one of his first woodblock engravings.

The Mexican Museum
In the beginning of the 1980s, after Gallery InkWorks had acquired a space of its own, Carlos Tortoledo and Helen Valdez conceived the concept of the Mexican Fine Arts Center-Museum, and were already organizing exhibitions in diverse spaces throughout Chicago. Arceo received an invitation to participate in this endeavor in September 1986, six months before the museum's official inauguration. In 1987, his initial projects included curating both an exhibit of photographs by Diana Solís and the collective exhibit *The Barrio Murals*. The group show included nineteen mobile murals by the following artists: Carlos *Moth* Barrera, Mario Castillo, Carlos Cortez, Aurelio Díaz Tekpankalli, Héctor Duarte, José Guerrero, Juanita Jaramillo, Jaime Longoria, Francisco y Vicente Mendoza, Benito Ordoñez, Ray Patlán, Dulce Pulido, Marcos Raya, Alejandro Romero, Roberto Valadez, Rey Vázquez, Salvador Vega, and Román Villarreal.

Between 1987 and 1999, when he left the Mexican museum, Arceo participated in 45 exhibitions. During his formative years he had familiarized himself with the works of the best printmakers from Mexico. One of his most substantial collaborations, as a curator and graphic designer of the catalogue, was *Prints of the Mexican Masters* (1987), an exhibition that included works by Emilio Amero, Raúl Anguiano, Alberto Beltrán, Ángel Brancho, Jean Charlot, Miguel Covarrubias, Francisco Dosamantes, Jesús Escobedo, Sarah Jiménez, Leo-

René with members of the newspaper of the Instituto del Progreso Latino, René third from top left, 1981

poldo Méndez, Carlos Mérida, Adolfo Mexiac, José Chávez Morado, Pablo O'Higgins, José Clemente Orozco, Diego Rivera, David Alfaro Siqueiros, Rufino Tamayo, Mariana Yampolsky, and Alfredo Zalce.

In 1988 Arceo curated Zalce's retrospective and an exhibition of the works of José Guadalupe Posada. The following year, he also curated the first individual exhibition of the printmaker and leftist activist, Carlos Cortez. In 1992 he installed an exhibition of prints by Nicolás de Jesús, an indigenous descendant of a family of *amate* artisans. Finally, he also curated the solo exhibition by Leopoldo Morales Praxedis (1991), a member of Taller de Gráfica Popular (Popular Graphics Workshop), with whom Arceo started a close relationship as a printmaker.

As he immersed himself in the world of Mexican printmakers, René recalled that during his childhood he had seen many of their images in textbooks. In fact, in 1960, a year after Arceo's birth, the Mexican government printed the first primary school textbooks with covers by painters as important as David Alfaro Siqueiros, Roberto Montenegro, Alfredo Zalce, Fernando Leal y Raúl Anguiano. His memory of that visual richness, plus his experience as a curator, helped reaffirm his passion for printmaking.

"Furrowing Linoleum", or the Return to the Roots of Art
As a student Arceo had experimented with various techniques, some of which he still uses today. But it was his experience with copper plates, wood, and linoleum that drew him to the art of engraving. The close connection he felt to surfaces when incising furrows in multiple directions immediately seduced him. From the very first instant, he enjoyed what he refers to as the "artisan process of engraving, that tactile experience of using your hands to create textures and alter the surface with lines." For Arceo, the sensation of "plowing furrows on linoleum or wood," just as the field worker plows furrows in the land, felt like a return to the very roots of creation.

In 1983, a summer scholarship to the Ox-Bow campus of the Art Institute in Saugatuck, Michigan, allowed Arceo to concentrate on xylography and to learn how to make paper by hand using cotton and grass. Deeply engrossed in printmak-

trabajo gráfico. Ahí conoció a la uruguaya Rita Bustos y a Guillermo Gómez, cuyos consejos, junto con los de la artista Malú Ortega y Alberro, fueron decisivos en el momento en que decidió ingresar al Instituto de Arte de Chicago a pesar de no tener documentos migratorios.

El Instituto de Arte y el *Americano Artístic Dream*

En Chicago, en gran parte a causa de la segregación racial, René Arceo se encontró inmerso en una comunidad muy densa en términos sociales y sobre todo culturales. Mientras que en Guadalajara Arceo nunca visitó un museo de arte ni tuvo ningún contacto con algún artista, en Chicago encontró una densa comunidad de artistas de origen mexicano que tenían, en algunos casos, casi dos décadas creando arte. En el contexto de Chicago, el trabajo artístico —sobre todo a través de la creación de murales— se utilizaba como un medio para reclamar un espacio en la ciudad y la sociedad; así como para reforzar la identidad y construir un sentido de comunidad. En 1979, en el mismo año en que llegó a Chicago, un grupo de artistas dirigidos por Jaime Longoria y Malú Ortega, pintaron el mural *A la esperanza* en la fachada de la preparatoria Benito Juárez. Además de ese mural, Arceo recuerda el impacto visual e ideológico que le causaron los murales de Raymond Patlán en Casa Aztlán así como las serigrafías de Salvador Vega. El contenido político y la originalidad de la obra de Marcos Raya, la fuerza del trabajo de Héctor Duarte y el colorido de los murales de Mario Castillo fueron ejemplos que lo estimularon a producir sus propias imágenes.

En 1981, dos años después de haber cruzado la frontera, Arceo ingresó al Instituto de Arte de Chicago gracias a la intervención del profesor de fotografía, Harold Allen, quien había visto una exhibición de Arceo en la biblioteca pública de Pilsen. En su momento, el profesor no dudó en escribirle una carta de recomendación y también escogieron juntos las diapositivas para el portafolio del joven artista.

Después de haberse matriculado en el Instituto de Arte, Arceo continuó involucrado trabajando en la comunidad. Durante dos años colaboró con el líder comunitario Carlos Arango en CASA. Ahí, colaboraba en la revista de la organización, coordinaba eventos y diseñaba carteles, volantes y camisetas. En 1984, junto con Inara Cedrins —amiga del legendario Carlos Cortez—, contribuyó a fundar la Galería InkWorks en un espacio de la imprenta de Beto Barrera. Fue ahí donde se imprimieron los carteles para la Hermandad General de Trabajadores y la campaña electoral de Rudy Lozano. A raíz del asesinato del joven líder en 1983, en la Galería InkWorks se realizó una exposición de arte en su memoria. En ésta, Arceo expuso uno de sus primeros grabados en madera.

El Museo Mexicano

Al principio de la década de 1980, cuando la Galería InkWorks abrió sus puertas, Carlos Tortoledo y Helen Valdez ya habían fundado el concepto del Mexican Fine Arts Center-Museum y en ese entonces realizaban exposiciones en diversos espacios de Chicago. Seis meses antes de que oficialmente se inaugurara el Centro-Museo de Bellas Artes Mexicanas, en septiembre de 1986, Arceo recibió la invitación a participar en el museo. En 1987, sus primeros proyectos fueron: montar la exposición de la fotógrafa Diana Solís y *The Barrio Murals,* una exposición de diecinueve murales móviles que incluyó a Carlos *Moth* Barrera, Mario Castillo, Carlos Cortez, Aurelio Díaz Tekpankalli, Héctor Duarte, José Guerrero, Juanita Jaramillo,

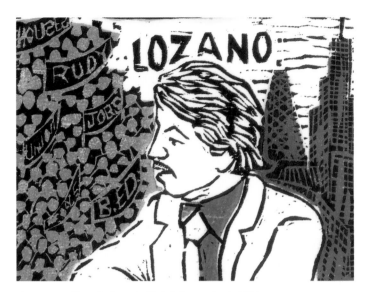

Lozano un Revolucionario (detalle), woodcut, 1984

Jaime Longoria, Francisco y Vicente Mendoza, Benito Ordoñez, Ray Patlán, Dulce Pulido, Marcos Raya, Alejandro Romero, Roberto Valadez, Rey Vázquez, Salvador Vega y Román Villarreal.

Entre 1987 y 1999, año en que dejó el museo, Arceo participó como curador en cuarenta y cinco exposiciones. Sin embargo, para su formación como artista fue determinante el adentrarse en la obra de los grabadores más reconocidos de México. Y uno de sus trabajos más substanciales como curador y diseñador de catálogos fue la exposición *Prints of the Mexican Masters* (1987), que incluyó obra de Emilio Amero, Raúl Anguiano, Alberto Beltrán, Ángel Brancho, Jean Charlot, Miguel Covarrubias, Francisco Dosamantes, Jesús Escobedo, Sarah Jiménez, Leopoldo Méndez, Carlos Mérida, Adolfo Mexiac, José Chávez Morado, Pablo O'Higgins, José Clemente Orozco, Diego Rivera, David Alfaro Siqueiros, Rufino Tamayo, Mariana Yampolsky y Alfredo Zalce. Al siguiente año realizó la curaduría de la retrospectiva de Zalce y una exposición sobre la obra de José Guadalupe Posada (1988). Al siguiente año, Arceo curó la primera exposición individual del grabador y activista de izquierda Carlos Cortez. En 1992, montó una exposición de grabados del artista Nicolás de Jesús, descendiente de una familia de productores de amate. Finalmente, fue el curador de una exposición individual de Leopoldo Morales Praxedis (1991), miembro del Taller de Gráfica Popular con quien Arceo estableció una relación estrecha como grabador.

Al impregnarse de la obra de los grabadores mexicanos, Arceo recordó que en su niñez había visto muchas de esas imágenes en los libros de texto gratuitos. De hecho, en 1960, un año después de que nació René Arceo, el gobierno mexicano produjo los primeros libros para los alumnos de primaria cuyas portadas fueron elaboradas ex profeso por pintores de la talla de David Alfaro Siqueiros, Roberto Montenegro, Alfredo Zalce, Fernando Leal y Raúl Anguiano. Los recuerdos sobre la riqueza visual de esos libros, más su experiencia de curador le sirvieron para reafirmar su pasión por el grabado.

Abriendo surcos en el linóleo o el retorno a las raíces del arte

Como estudiante de arte René Arceo había experimentado con varias técnicas, algunas de la cuales sigue utilizando hasta hoy

ing, Arceo worked with lithography, serigraphy, aquatint, sugar lift, dry point, xylography, and etching, in black and white, and color. He spent some time working with wood but the grain was not to his liking. Through a process of elimination, he realized that he felt most comfortable working with linoleum because of its softness. This characteristic allowed him to "produce any kind of texture and to incise the line in any direction in a flowing manner." This was a fundamental factor in defining—through constant work and experimentation—his own style, which he accomplished by the "spontaneous manipulation" of the line. This approach allowed him to extract the fluidity inherent in linoleum as a material. Similarly, the mastery of line that Arceo displays is also apparent in the works of Leopoldo Méndez, with the difference that Méndez' lines seem to flow only in one direction. In Arceo's works the lines flow in seemingly capricious ways, yet rhythmic, always creating organic forms which distinguish themselves from the geometric forms of classical cubism. In some prints by Arceo, we find a richness of texture and abstraction that lend a modernist quality to his works, demonstrating a high level of craftsmanship—the mastery of the artisan. Arceo readily acknowledges that he has been influenced by the abstract works of artists such as Picasso, an influence reflected in his stylization of the human figure and use of Mexican masks, very similar to the Spanish artist's use of vernacular African art.

Arceo has created his own unique visual language, the high quality of which has offered him entrée into museums and personal collections, alongside of the most inspired examples of contemporary graphic art. Arceo's personal commitment to social justice, and empathy with the tradition of social protest in Mexican graphic arts, has kept him keenly aware of the modern reality of racism and exclusion. As an immigrant he has joined, on both the personal and artistic levels, the struggle to achieve recognition for undocumented workers' rights and to affirm the cultural heritage of the Mexican community in Chicago. Arceo has reached a level of artistic maturity that allows him to express these social themes without risking the quality of his formal experimentation. These dual aesthetic and political dimensions of Arceo's works echo the precedents found in the works of Francisco Goya, Kathe Kollwitz, Guadalupe Posada, Elizabeth Catlett, Leopoldo Méndez, and Sue Coe, among many others.

Pilsen's Mexican Printmaking Workshop and the Collective Projects

Not only did the political content of printmaking attract Arceo, but, also, its collective production and circulation. Arceo sought to develop this democratic dimension of printmaking and graphic arts by initiating collective projects and creating portfolios which expanded access to the public through alternative venues of circulation and exhibition. He was one of the founders of Chicago's Mexican Printmaking Workshop—later called Taller de Multimedia y Gráfica (Mestizarte Multimedia and Graphics Workshop), and now known as Casa de Cultura Carlos Cortez (Carlos Cortez Cultural House)—a collective endeavor with a mission to promote graphic arts among Mexicans and Latin Americans residing in Chicago. Although Arceo's colleagues had not yet mastered printmaking techniques, they showed great enthusiasm about experimenting with the medium. According to Arceo, Tomás Bringas, from Durango, first broached the idea of creating a portfolio enti-

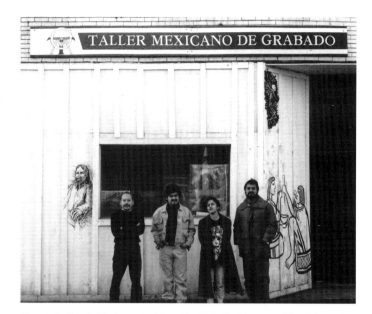

From left: Alfredo Martínez, Joel Rendón, Elvia Rodríguez and René Arceo in the Taller Mexicano de Grabado, circa 1993

tled *El canto del papel (The Song of Paper)* with a collective of artists. Inspired by this idea, the original members—Carlos Cortez, Arturo Barrera, Carlos Villanueva, Jesús Gerardo de la Barrera, and Nicolás de Jesús—founded the Workshop.

Under Arceo's direction, the Workshop created several portfolios for exhibitions in the United States and Mexico. Some of those works were donated to permanent collections of the Mexican Fine Arts Center-Museum in Chicago, as well as the Museo Nacional de la Estampa (National Museum of Printmaking) and the Museo Carrillo Gil (Carrillo Gil Museum), both in Mexico City. In 1994 two of the Workshop's most outstanding projects were a portfolio of prints on the theme of peace and in support of the Zapatista rebellion in Chiapas, and the creation of an engraving which was then considered the largest print in the world. This print measured four-feet wide by 200-feet long, consisting of twenty-five sheets of plywood (each one measuring four feet by eight). The woodblock engraving was printed on synthetic paper in various colors, a task which required the use of a steamroller. The engraving thematically addressed the history of immigration to Chicago and denounced the anti-immigrant environment at the time, especially, Proposition 187 of California and Operation Gatekeeper at the U.S.-Mexican border. The following artists participated in its design and elaboration: Héctor Duarte, Carlos Cortez, Eufemio Pulido, Eva Solís, Elvia Rodríguez, Alfredo Martínez, Edgar López y Benjamín Varela, a Puerto Rican from New York whom Arceo considered the soul of the Workshop. Leopoldo Morales Praxedis, an artist visiting Chicago and already familiar with projects of such dimension, assisted in the printmaking process. Following the passage of the immigration bill of 1996 criminalizing undocumented workers, two additional prints of that extraordinary work were done in sepia and displayed at the Fiesta del Sol in Pilsen.

Arceo left the Mexican Printmaking Workshop in 1997. Ever since, he has been involved in collaborative efforts to promote international collective projects through Arceo Press. One of his most outstanding projects, because of its quality and thematic content, is a portfolio of the *Day of the Dead*

Arceo imprimiendo la obra de Carlos Cortez en el Taller, circa 1993

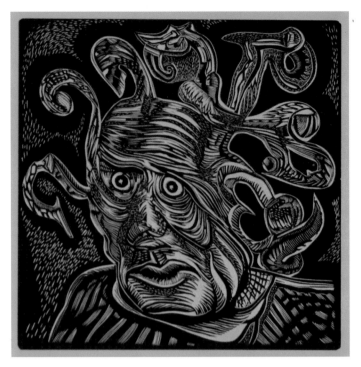

Madness, linocut 13.5x13, 2007

en día, pero fue al momento de enfrentarse a las placas de cobre, madera y linóleo cuando descubrió que el grabado era lo suyo. La estrecha conexión que sintió con la superficie al ir abriendo surcos en múltiples direcciones lo sedujo de inmediato. Desde el primer intento gozó el "proceso artesanal de grabar, esa experiencia táctil al usar las manos para crear texturas y alterar la superficie a través de líneas". La sensación de "labrar surcos en el linóleo o la madera", como el campesino que labra surcos sobre la tierra, era de cierta forma volver a la raíz del arte.

En 1983, una beca de verano en el Ox-Bow campus del Art Institute en Saugatuck, Michigan le permitió concentrarse únicamente en la xilografía y aprender a hacer papel a mano con algodón y zacate. A partir de entonces se metió de lleno al grabado. Hizo litografía, serigrafía, agua tinta, *sugar lift*, agua fuerte en blanco y negro y a color, punta seca y xilografía. Durante un tiempo se concentró en el grabado en madera, pero no le agradó la textura del grano. A través del método de exclusión, fue como encontró que se sentía mucho más cómodo trabajando en el linóleo sobre todo por su "suavidad". Esta propiedad del linóleo le permite "producir cualquier tipo de textura y llevar la línea hacia cualquier dirección de una manera muy fluida". Esto fue fundamental para que Arceo pudiera definir su propio estilo —en base al trabajo constante y la experimentación— y lo encontró en la "manipulación espontanea" de la línea. Este estilo le permite explotar al máximo la fluidez que le brinda el linóleo. Lo más cercano en cuanto al dominio de la línea que ha logrado Arceo también se percibe en la obra de Leopoldo Méndez, pero en los grabados de este último las líneas parecen siempre fluir en una sola dirección. En el caso de Arceo las líneas siguen movimientos que fluyen de una manera aparentemente caprichosa pero rítmica, siempre adaptándose y/o dando origen a formas orgánicas que se distinguen de las formas geométricas típicas del arte cubista clásico. En algunos grabados de Arceo, como por ejemplo en *Madness*, encontramos una gran riqueza de texturas y formas abstractas que le imprimen un carácter contemporáneo a su trabajo y además demuestran el dominio artesanal que ha alcanzado. En este sentido, si bien Arceo reconoce que ha sido "influenciado" por la obra abstracta de artistas como Picasso, esta influencia parece reducirse a la estilización de la figura humana y al uso que hace de las máscaras mexicanas, muy semejante al uso que hizo el artista español del arte vernáculo africano.

René Arceo ha construido un lenguaje visual propio en el que se siente cómodo y, además, lo identifica como algo singular y cuya calidad estética le da derecho de estar en museos o colecciones particulares al lado de los mejores exponentes de arte gráfico contemporáneo. En cuanto al contenido de su trabajo, su compromiso personal con la justicia social y la tradición de denuncia del arte gráfico mexicano le ha ayudado a no perder contacto con la realidad marcada por el racismo y la exclusión. Como migrante y artista mexicano se ha incorporado —a nivel personal y a través de la producción artística— a la lucha por el reconocimiento de los derechos de los trabajadores indocumentados y la reafirmación cultural de la comunidad mexicana en Chicago. Arceo parece haber llegado a ese punto de madurez que permite tocar temas sociales sin poner en riesgo la calidad y la capacidad de experimentación formal. Esta doble dimensión estética y política en la obra de Arceo tiene sus antecedentes —por citar algunos ejemplos de una lista que podría ser interminable— en la obra de Francisco Goya, Kathe Kollwitz, Guadalupe Posada, Elizabeth Catlett, Leopoldo Méndez y Sue Coe, entre otros.

El Taller Mexicano de Grabado en Pilsen y los proyectos colectivos

René Arceo se sintió atraído por la dimensión política, social y colectiva del grabado ya que está ligada no únicamente a su contenido sino a su producción y circulación. Arceo ha desarrollado esta dimensión democrática del grabado y las artes gráficas a través del impulso de varios proyectos artísticos colectivos y la producción de carpetas que tienen la capacidad de llegar a un mayor grupo de personas a través de espacios alternativos de circulación y exposición. Arceo fue uno de los fundadores, en 1990, del Taller Mexicano de Grabado (después llamado Taller de Multimedia y Gráfica, Mestizarte y

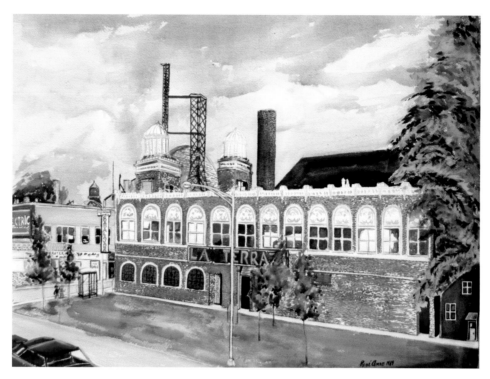

La terraza, watercolor, 22 X 30, 1984

(2008). The works of twenty artists with various migrant experiences (Mexicans living in Chicago and Seville, a Japanese residing in Toronto and a British artist in Paris) depict the experience of death as a universal theme interpreted in different cultural dimensions. In 2003, Arceo participated in the portfolio *Bajo un mismo cielo (Under the Same Sky),* an exhibition that included 12 artists from Michoacán, six residing in their native state and six residing in Chicago. Arceo collaborated with three of his best linocut prints; *Pescado blanco en Río Chicago, Dos experiencias, una identidad,* and *Monarca sobre Chicago.* These prints express the themes of transnational mobility and cultural hybridism. *Monarca sobre Chicago,* for example, depicts a Monarch butterfly on a horizon delineated by the Chicago skyline. The open wings of the butterfly are populated with human faces, an image evoking the folk belief that for each *monarca* which returns to Michoacan during the Day of the Dead celebrations, a loved one will return from another country or dimension. The print pays tribute to the people of Michoacán living in Chicago, with the Monarch butterfly symbolic of a transnational community reclaiming its right to freely cross borders. These three works suggest that the trans-local dimension (Michoacán/Chicago) of Arceo's work and identity transcends nationalism. In fact, his works more frequently reference local *matria* than national *patria.* Unlike many other Mexican artists working north of the Río Bravo, his works do not display flags and, with the exception of *Morelos,* national heroes, eagles, serpents, *nopales, or other stereotypical images.* His only depiction of the Virgin of Guadalupe appears in the context of a profane homage to Posada rather than as a sacred Catholic image.

Printing and Reproducing Multiple Originals

Painting, according to Arceo, is inherently limiting in that it only allows for the production of one original piece, so that "only one family will be able to enjoy, appreciate, and own" the work. Printmaking, on the other hand, decreases the production cost (in terms of time invested in each piece), allows the artist to create several prints from a single plate, and to lower the price for each one. Studying with the Liga de Artistas y Escritores Revolucionarios (League of Revolutionary Artists and Writers) and the Taller de Gráfica Popular (Popular Graphics Workshop) reinforced Arceo's respect for this democratic aspect of printmaking. He was particularly attracted to the idea of working on one single theme and producing numerous prints, without having to number them, for they were to be posted in the streets. Though he himself has never produced graphic street art, printmaking does allow for greater circulation of his works, be it through sales, donations to galleries, universities, and museums, or simply by giving them to friends or exchanging them with other artists. Printmaking, or the "creation of multiple originals," has made it possible for many more people to access his works.

Arceo printed by hand for some time, but this method proved to be slow and more appropriate for wood, especially if he employed the thin paper used by Chinese printmakers. It was easier to print on linoleum—he could do an edition in a day or two using an etching press. But even with an etching press, the printing process brings many surprises, especially when using more than one color. Many factors, ranging from room temperature, consistency of the ink, or the mere pressure on the paper, come into play and renders each piece an original and unique work.

Throughout the history thousands of graphic artists have flourished, but just a few have been recognized. In Mexico, the outstanding artists who come to mind are Guadalupe Posada, Leopoldo Méndez, Ángel Bracho and Adolfo Mexiac. Print-

hoy conocido como Casa de Cultura Carlos Cortez), un colectivo cuya misión era promover el arte gráfico entre artistas mexicanos y latinoamericanos radicados en Chicago. Y aunque no conocieran a fondo las técnicas del grabado mostraban interés en explorar y experimentar con dichos medios. Según Arceo, fue el duranguense Tomás Bringas quien propuso armar una carpeta con seis artistas que titularon *El canto del papel*. En él participaron, además de ellos dos, Carlos Cortez, Arturo Barrera, Carlos Villanueva, Jesús Gerardo de la Barrera y Nicolás de Jesús. Cada uno creó dos grabados y la colección también incluyó poemas de Dudley Nieto. De esta manera surgió la idea de formar el taller.

Durante los años que Arceo estuvo involucrado en la dirección del taller, se produjeron varias carpetas con las que montaron exposiciones tanto en Estados Unidos como en México. También donaron obra a colecciones permanentes del Centro-Museo de Bellas Artes Mexicanas, en Chicago; el Museo Nacional de la Estampa y el Museo Carrillo Gil, en la ciudad de México. En 1994, dos de los proyectos más destacados del Taller Mexicano de Grabado en Pilsen, fueron: una carpeta de grabados sobre la paz y en apoyo a la rebelión zapatista en Chiapas y la producción de lo que se consideró en esos años el grabado más grande del mundo. Medía 4 pies de ancho por 200 pies de largo y emplearon 25 hojas de triplay de 4 X 8 pies. El grabado se imprimió sobre papel sintético en varios colores y con la ayuda de una aplanadora. El tema fue la historia de la migración a Chicago y se hizo en respuesta al clima antiinmigrante que imperaba y cuyas expresiones más radicales fueron la Proposición 187 en California y la Operación Guardián en la frontera con México. En su elaboración y diseño participaron Héctor Duarte, Carlos Cortez, Eufemio Pulido, Eva Solís, Elvia Rodríguez, Alfredo Martínez, Edgar López y Benjamín Varela, un puertorriqueño de Nueva York a quien Arceo consideraba el alma del taller. Leopoldo Morales Praxedis —quien estaba de visita en Chicago y quien ya tenía experiencia en la producción de proyectos de dichas dimensiones— ayudó con la impresión. A raíz de la aprobación de la ley migratoria de 1996 que inició el proceso de criminalizar a los migrantes indocumentados, se imprimieron en color sepia dos copias más de ese grabado que fueron exhibidas durante los eventos de la Fiesta del Sol.

Arceo se retiró del Taller Mexicano de Grabado en 1997. Desde entonces se ha dedicado a impulsar proyectos colectivos de colaboración internacional a través de Arceo Press. Uno de los proyectos que destaca por su calidad y tópico es la carpeta sobre el *Día de Muertos* (2008). El trabajo de 20 artistas con una gran diversidad de experiencias migratorias (Mexicanos viviendo en Chicago y Sevilla, una japonesa en Toronto y un inglés en París) muestran la muerte como un tema universal reinterpretado desde diferentes dimensiones culturales. En 2003 Arceo participó en la carpeta y exposición *Bajo un mismo cielo*. Esta incluyó a seis artistas michoacanos que radicaban en Michoacán y a seis que radicaban en Chicago. Arceo participó con tres de sus mejores grabados sobre linóleo: *Pescado blanco en Río Chicago; Dos experiencias, una identidad* y *Monarca sobre Chicago*. En ellas se percibe la movilidad transnacional y la hibridación cultural. *Monarca sobre Chicago*, por ejemplo, muestra una mariposa monarca sobre un horizonte delineado por los edificios del centro de Chicago. Las alas abiertas de la mariposa están compuestas por rostros humanos. Lo anterior hace referencia a la creencia popular de que en cada mariposa que retorna a Michoacán durante la época en que se recuerda a los muertos hay un ser querido que

Michoacán migrante, linocut 11x17, 2007

viene de otro mundo u otro país. El grabado es un homenaje a los michoacanos que viven en Chicago y que han convertido a la mariposa en el símbolo de una comunidad transnacional que reclama el libre cruce de fronteras. Estas tres obras muestran, entre otras interpretaciones, que la dimensión translocal (Michoacán/Chicago) de la identidad de Arceo parece más fuerte que la parte nacionalista. De hecho, en toda su obra encontramos más referencias a la matria y muy pocas a la patria. A diferencia de otros artistas mexicanos que han creado obra al norte del río Bravo, la obra de Arte no incluye banderas y, con excepción de Morelos en *Michoacán migrante*, muy pocos héroes nacionales. El pueblo trabajador con fuertes rasgos indígenas es el protagonista en muchos de sus grabados. En su arte tampoco hay águilas y serpientes ni nopales. En el caso de su única representación de la Virgen de Guadalupe, su obra parece más bien un homenaje profano a Posada que una imagen sacra católica.

La impresión y producción de múltiples originales

La pintura, en palabras de René Arceo, tiene la limitante de producir una sola pieza original, lo cual implica que "una sola familia va a poder ver, gozar, disfrutar o poseer" la obra. En el caso del grabado, la posibilidad de sacar varias imágenes de una misma placa baja los precios de producción en términos del tiempo invertido por cada obra y, por tanto, los precios de venta pueden ser más bajos, lo que permite compartir el arte con una mayor cantidad de gente. La predilección de Arceo por esta dimensión democrática del grabado se reforzó al estudiar la experiencia de la Liga de Artistas y Escritores Revolucionarios y el Taller de Gráfica Popular. De esa experiencia le atrajo sobre todo la idea de trabajar sobre un solo tema y hacer grandes tirajes sin la necesidad de enumerar las piezas ya que eran producidas para ser desplegadas en lugares públicos. Arceo nunca ha trabajado de esa manera, pero el grabado le ha permitido una mayor circulación de su obra a través de la venta, la donación de obra a galerías, universidades y museos o simplemente al regalarla a los amigos o intercambiarla con otros artistas. El grabado le ha permitido que una mayor cantidad de gente pueda acceder a su obra a través de la impresión o "creación de múltiples originales."

Durante algún tiempo Arceo imprimía a mano pero ese método resultó muy tardado y únicamente propicio para la madera, sobre todo si utilizaba papel delgado como el que usan los grabadores chinos. Fue más fácil imprimir en linóleo.

René painting *Ángel Verde*, 2009

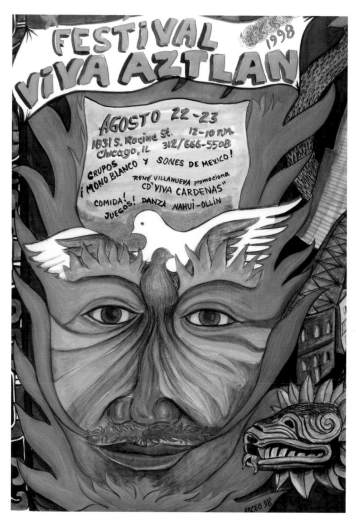

Viva Aztlán poster, watercolor, 1998

making as an artistic genre constitutes an art world unto its own and includes collectives, printing presses, collectors, galleries, specialized museums, and large collections in the main institutions of the art world. In recent years interest in graphic arts has resurged corresponding to three new realities. Firstly, craftsmanship, associated with the search for the "authentic" or hand-made art, is being re-evaluated. In a world saturated with images it is ever more difficult for the aspiring artist to achieve originality. The current state of crisis and cultural anxiety has opened new spaces for the acknowledgement of marginalized artists and revitalized interest in artistic production that strongly resembles craftsmanship, as is the case with printmaking and graphic arts.

Secondly, we have entered a period of serious social tension and political turmoil caused by the global economic crisis. Many are concluding that capitalism has reached limits of sustainability due to both the destruction of the environment and the depletion of natural and human resources, as well as the unbridled and unfair accumulation of wealth in the hands of a minority while dispossessing a majority. As in other periods of social crisis and unrest, a new generation of artists is denouncing inequality using graphic arts in its street art appli-

cation to communicate directly, quickly, cheaply, and powerfully. Thirdly, the current recession may influence collectors to seek more accessible works such as graphics, over highly priced painting. In a context such as this, artists like René Arceo, who belongs to an artistic and social minority, encounter new opportunities, as well as the new challenge to resist the temptations of easy commercialization at a moment when the reduction of "ethnic art" to "exotic work" excites a market hungry for "authentic" cultural artifacts.

Translated by León Douglas Leiva

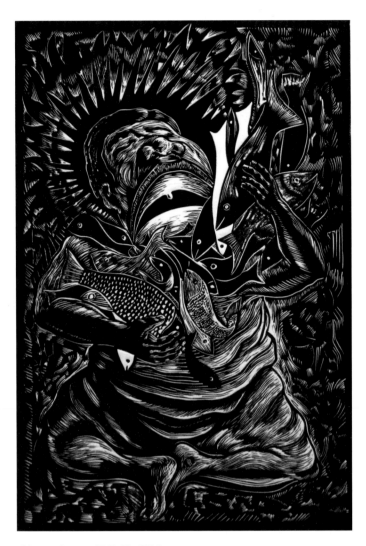

Glutony, linocut 17.5x12, 1996

dad en un mundo saturado de imágenes. Este estado de crisis artística y ansiedad cultural ha abierto espacios para el reconocimiento de creadores marginalizados así como revitalizado el interés por otras formas de producción artística con un fuerte componente artesanal, como es el caso del grabado o las artes gráficas. En segundo lugar, estamos viviendo en un momento de fuertes tensiones sociales y protestas políticas a causa de la crisis económica global. Cada vez hay más gente que coincide en que el capitalismo está llegado a límites intolerables en cuanto a la destrucción del medio ambiente, el agotamiento de recursos humanos y naturales a causa de un desenfrenado impulso por la acumulación desigual de la riqueza a través de la desposesión de una mayoría en beneficio de una minoría (La obra de Arceo *Glutony* es una brillante alegoría a esta situación de desigualdad causada por el acaparamiento de los recursos por una minoría). Como en otros momentos de crisis y protesta social, una nueva generación de artistas está denunciando la desigualdad a través del arte gráfico y su aplicación al arte callejero por su poder de comunicación directa, rápida, barata y contundente. Finalmente, a causa de la recesión actual será más difícil el acceso a obras o pinturas "originales" altamente cotizadas, lo que puede provocar que ciertos coleccionistas se interesen por obras más accesibles, como es el caso del arte gráfico. En un contexto semejante, para creadores como René Arceo —que pertenecen a una minoría en términos culturales y artísticos— se presentan posibilidades al mismo tiempo que aparecen retos nuevos, tales como resistir la comercialización fácil en un momento en que el "arte étnico" está siendo reducido a "obra exótica" por el mercado sediento de artefactos culturales "auténticos".

Con un tórculo puede hacer una edición en un día o dos. A pesar del uso del tórculo, en el proceso de impresión se siguen dando sorpresas, sobre todo cuando se usa más de un color, ya que intervienen una gran cantidad de factores que van desde la temperatura en el ambiente, la consistencia de la tinta o la presión sobre el papel. Por tal razón, al ser impresos por su autor, todos los grabados son piezas originales y únicas. En la historia del arte ha habido miles de artistas propiamente gráficos, en el sentido de que es ése su medio central, pero muy pocos han sido realmente reconocidos. En el caso mexicano sobresalen los nombres de Guadalupe Posada, Leopoldo Méndez, Ángel Bracho y Adolfo Mexiac. Esa singularidad estética del grabado es lo que explica que exista como género artístico, con su propio mundo del arte o comunidad formada por artistas puramente gráficos, colectivos, talleres de impresión, coleccionistas, galerías, museos especializados y grandes colecciones en las principales instituciones del mundo del arte.

En los últimos años se ha dado un resurgimiento del arte grafico que responde a tres nuevas realidades. En primer lugar, hay una revaloración de lo artesanal que está ligado a una búsqueda de "lo auténtico" o lo hecho a mano. En primer lugar, al convertir la transgresión e innovación en una norma o convención dentro del mundo del arte se ha hecho más difícil para cada nuevo aspirante a artista conseguir la originali-

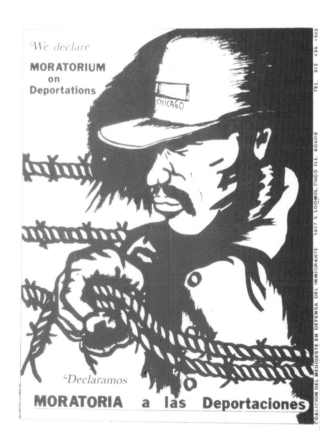

Moratoria a las deportaciones, serigraph 24x16, 1983

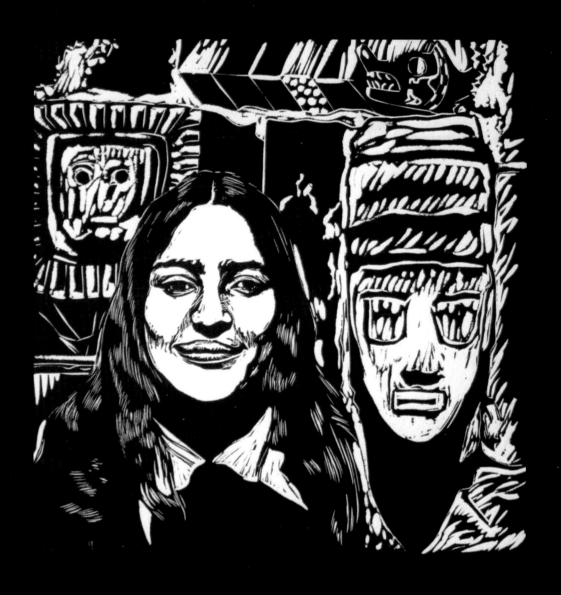

Bolivian Woman, linocut 12x11.75, 1986

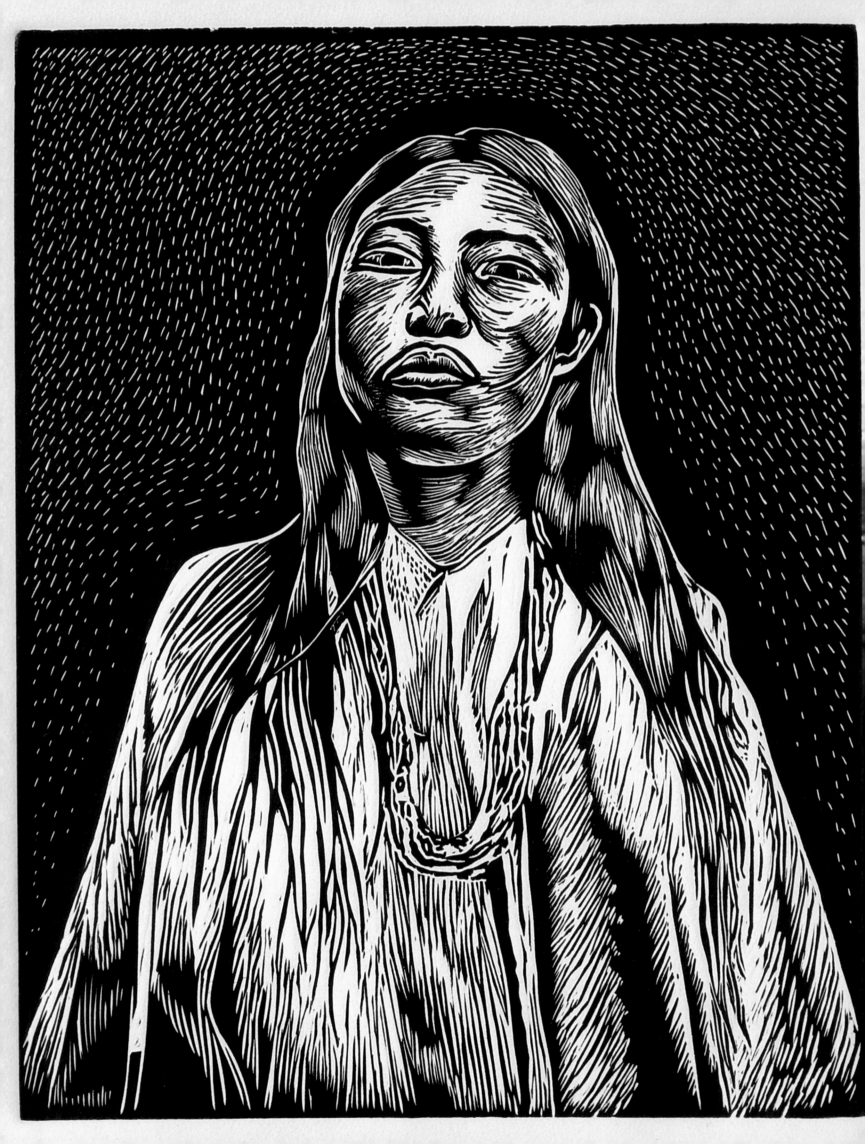

CERTAINTY AND INTUITION IN THE WORK OF RENÉ ARCEO

JULIO RANGEL

Rooted in popular tradition, the art of the printmaker has been a means of civic education, moral dignity, identification with the popular classes, and aesthetic pleasure in Mexico since the early twentieth century, when José Guadalupe Posada imprinted his indelible images upon Mexico's collective memory on sheets of paper, songbooks, or in the pages of *El hijo del Ahuizote.* Posada's work not only gave witness to the tumultuous social process leading to the Revolution of 1910; it also mirrored the festive spirit that improvises satirical rhymes *(las calaveras)* as well as echoes ancient myths and legends.

The printmaker's chosen medium demands a complete command of its tools and materials. This artist must be both a draftsman and an artisan, possessing conceptual clarity and expressiveness of line as well as the technical skills to make them real. It is this intimacy with the materials, the meticulous and demanding work with paper, wood, metal, and acids, that allows the printmaker to create a language of unique textures, of a certain physical density that is absent in drawings made with pen or brush, or in the ghostly configuration of virtual images. The point here is not to establish a rivalry between works produced by hand or through the language of computers. Whether art is created through motor skills and manual dexterity or in the airy realms of software with its wealth of random possibilities, whether the artist wields a chisel or a mouse, it is the end result that matters most.

René Arceo, in the tradition of many artists, seeks himself in the nearly alchemical process of his work. In him, with palpable force, we meet an artist who channels the rivers of the unconscious. Of course, one can trace these rivers to their various sources: the pugnacious Mexican printmakers, including the aforementioned Posada and Leopoldo Méndez; the post-revolutionary discourse of the Mexican muralists; the avant-garde movements of Europe, particularly Cubism; as well as the artist's internal combustion, his ghosts, personal history, context. These sources could be pursued to exhaustion and yet the list would still be incomplete. The agility of his line, the air that sinuously expands and then contracts the line to unify each work: this is what ultimately feeds the conflicting forces of the instinctive and the rational, pushing the game into new territory.

Lacandón Boy,
linocut 17x14,
2008

CERTEZAS E INTUICIONES EN LA OBRA DE RENÉ ARCEO

JULIO RANGEL

Tradición de raigambre popular, la técnica del grabado ha sido un medio de formación cívica, de dignidad moral, de identificación popular y gratificación estética para el mexicano desde comienzos del siglo XX, cuando en hojas sueltas, en cancioneros o desde las páginas de *El hijo del Ahuizote,* José Guadalupe Posada inscribió sus indelebles imágenes en la memoria colectiva mexicana, no sólo testimonio del convulso proceso social que desembocó en la Revolución de 1910, sino espejo regocijante de un espíritu festivo que lo mismo improvisa rimas satíricas (las calaveras) que hace eco de mitos y leyendas.

El vehículo de expresión del grabador exige un proceso de familiaridad y dominio de sus materiales y herramientas. Es un dibujante y un artesano que debe tanto a la claridad de sus conceptos y su capacidad de dar expresión a cada línea como a la destreza técnica para materializarlos. Es esta cercanía con la materia, este trabajo meticuloso y exigente con el papel, la madera, el metal y los ácidos, lo que permite al grabador conformar un lenguaje de texturas únicas, de cierta densa corporeidad que no tenemos en la inmediatez del dibujo a pluma o pincel, ni en la espectral configuración de las imágenes virtuales. No digo esto con el fin de establecer una rivalidad entre los lenguajes computarizados y los trabajos manuales. Si el arte pasa de la motricidad y la destreza manual a las leves atmósferas que produce el *software* y sus inmensas posibilidades aleatorias, si el artista empuña el buril o el *mouse,* lo importante sigue siendo el resultado.

René Arceo continúa la tradición del artista que se busca a sí mismo en el proceso casi alquímico de la obra. Esto es, en él, con fuerza palpable, encontramos la imagen del artista que da cauce a los ríos del inconsciente. Por supuesto, es posible rastrear las fuentes de donde manan esos ríos: los combativos grabadores mexicanos, como el mencionado José Guadalupe Posada y Leopoldo Méndez, el discurso posrevolucionario de los muralistas, las corrientes europeas de la vanguardia, primordialmente el cubismo, además de la combustión personal del artista y sus fantasmas, su propia historia y su contexto. Así hasta el cansancio, el buscador de datos puede ir deshilvanando los orígenes que nutren esta corriente, pero la enumeración será incompleta. Es en esa soltura de la línea en su trabajo, en el aire que dilata las sinuosidades y finalmente se repliega para darle unidad a cada obra, donde alientan las fuerzas en pugna de lo instintivo y lo racional, donde el juego crea un nuevo territorio.

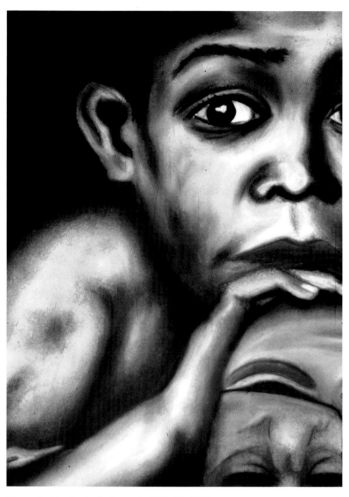

Boy with Masks (detail), pastel 36x24, 1985

In one conversation, Arceo told me that he usually begins his work without knowing ahead of time what he will create. Indeed, he is like an explorer who sets out without a predetermined idea of his route or destination. This boundless reliance on intuition is too rash for many artists because of the risk of going adrift. But this particular artist-artisan knows how to anchor himself in the final equilibrium of the form, in its structural tension: he knows how to return from his journey. The "Theme" is always present—the gravitational force of culture, to which his figurative explorations must return: the politicized art that marked his formative years, noteworthy aspects of everyday life, his strong ties to a community that is rich in narrative tradition and in its history of fine arts (from the pre-Hispanic codices to the diversity of contemporary approaches; the popular iconography of the *retablos* and the lottery, neighborhood murals, etc.).

Seen in perspective, the continuum of Mexican fine arts reveals an enduring relationship between so-called "high" culture—classicism, the European canon—and "popular" culture, incorporating and coexisting with the geometric patterns and figures of pre-Hispanic pyramids, stelae, and sculptures. From the blending of both traditions a unique pictorial tradition emerged. At the end of the 19th century and the beginning of the 20th, in spite of Porfirian goals, artists in Mexico decided that the populous streets of their capital were not the boulevards of Paris and that it did not make sense to ignore the urgent questions of their identity. Posada's work was thus

equally informed by the oppressive environment for peasants and workers under the dictatorship of Porfirio Díaz and by the technical perfection of European printmaking in the 18th century. (French printmakers showed the same sensibility when they recorded the convulsions of the French Revolution along with scenes of high society behind closed doors.)

The work of René Arceo is all movement, a journey governed by rhythm, where a dancing, drifting line engenders images of people, fish, corn cobs, and serpents. This stroll through a picture's visual field at times suggests an airy sobriety, a generously curving path that seems to embody the artist's enjoyment of open space; at other times, by contrast, the picture is crowded with barely perceptible or abstract forms. Motives and figures proliferate in elusive metamorphosis; bodies mutate and come together, generating intricate constructions; backgrounds rich in detail produce new figures. The musicality and playfulness of these lines, the sense of an almost instinctive agility in *Spiritual Dance* and *Central America,* are in contrast with the gravity of *Guatemalan Woman* and the indignant rage of *Madre con rebozo.* As a collection, his work spans a range of emotional temperatures, some pieces resulting from reflection or an urgent need to communicate, and others conveying the artist's sense of contagious spontaneity.

On occasion, a narrative image transmits a specific message (a soldier thrusts his bayonet at an indigenous man in *Guatemala;* the police repress a protest in *Stop Nukes).* In others, by contrast, the image offers a laconic but expressive synthesis, as in *Monarca,* where we see a butterfly against the Chicago skyline. Each year the monarch butterfly migrates from Canada to Mexico, reaching its sanctuary in the state of Michoacán, birthplace of René Arceo. The monarch has thus become a symbol of Michoacán, and in this picture it is simultaneously an image of emigration, of free movement without political borders, of the presence of Michoacán in Chicago, and of nostalgia for an almost mythical native land, a yearning shared with the hundreds of thousands of others who have been transplanted to this city.

It is not by chance that Arceo's art is imbued with social themes: the history of Latin American immigrants in the United States is a continual struggle for justice and respect, and this socio-political reality often plants itself before us and grabs us by the collar, even when we would prefer not to see it. Nevertheless, it is not mere didacticism that inspires his prints, since their iconic force demands a long look in order to perceive their lyric currents, their profound layerings. Yes, René Arceo's work stems from his immersion in the cultural universe of the U.S. Latino community and from the combative principles of print-making as a tool for conscientization. But he has too much respect for the viewer's intelligence to lapse into political sermons or to see his mission as the simple transmittal of a message. His work transcends journalistic immediacy, mere testimony, in order to establish a lasting nexus of art that raises questions outside of any particular discourse or historical period. His prints, acrylics, collages, and watercolors capture one's gaze and do not easily release it; they breathe with the breath of the old troubadours of *corridos* and narrators of popular stories and legends. But there is also the enigma of discovery, the result of an encounter in which viscerality and craft reach equilibrium in the synthesis of the image.

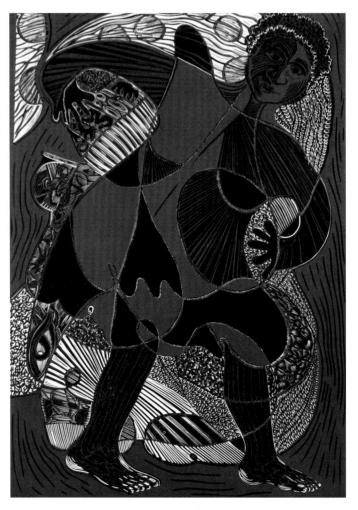

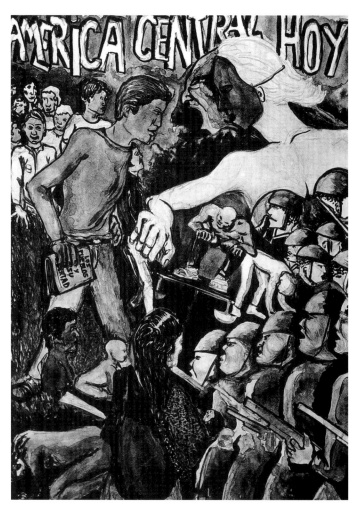

Spiritual Dance, linocut 22.5x16, 2001

América Central hoy, lithograph 18x12, 1983

En alguna ocasión, conversando con él, me contó que la mayoría de las veces comienza su trabajo sin saber de antemano qué es lo que hará. Efectivamente, en su obra puede percibirse al explorador que aborda la superficie plana sin una idea predeterminada del trayecto que ha de tomar, ni mucho menos de su destino. Esa confianza desmedida en la intuición resulta en muchos creadores temeraria por su riesgo de dispersión, pero aquí estamos ante el artista-artesano que sabe atar sus cabos al equilibrio final de la forma, a la tensión de la estructura. Sabe regresar. Está, por supuesto, el Tema; la fuerza de gravedad de la cultura, a donde vuelven sus exploraciones figurativas: el arte politizado que marcó sus años de formación, los rasgos distinguibles de la vida cotidiana, la conciencia de pertenecer a una comunidad con vínculos estrechos, rica en tradición narrativa y en historia plástica (desde los códices prehispánicos hasta la diversidad de las propuestas contemporáneas; la iconografía popular de los retablos y la lotería, los murales de barrio, etcétera).

Visto en perspectiva, el continuo de la plástica mexicana presenta una permanente interrelación de las llamadas "alta" cultura y cultura "popular", el clasicismo, el canon europeo, tuvo que incorporar y convivir con los patrones geométricos y las figuras de pirámides, estelas y esculturas prehispánicas. Del mestizaje de ambas tradiciones surgió una tradición pictórica única. Desde fines del siglo XIX y comienzos del siglo XX, a despecho del proyecto porfiriano, los artistas de México decidieron que las populosas calles de su capital no eran los bulevares parisinos y que no tenía sentido cerrar los ojos ante las preguntas apremiantes de su identidad. La obra de Posada abrevó por igual del entorno de opresión en que vivían los campesinos y obreros bajo la dictadura de Porfirio Díaz como de la perfección técnica del grabado europeo del siglo XVIII. (Igual sentido testimonial tenían aquellos grabados franceses, que lo mismo recogieron las convulsiones de la Revolución Francesa que las escenas galantes a puerta cerrada.)

La obra de René Arceo es todo movimiento, un trayecto gobernado por el ritmo, donde la línea parece danzar en una deriva de la que surgen perfiles, peces, mazorcas y serpientes. Este deambular por el campo visual del cuadro propone a la mirada a veces una sobriedad llena de aire, un trayecto de curvas amplias que parecen transmitir el gozo por el espacio que el artista experimenta; a veces, en cambio, un atareado discurrir de formas discernibles o abstractas comparten el cuadro, una proliferación de motivos y figuras en huidiza metamorfosis, cuerpos que mutan y cohabitan generando intrincadas construcciones, fondos ricos en detalles que devienen nuevas figuras. La musicalidad y el sentido lúdico que transmiten esas líneas, la impresión de soltura casi instintiva de *Spiritual Dance* y *Central America* contrastan con la gravedad de *Guatemalan Woman* y la rabia indignada de *Madre con rebozo*. Visto

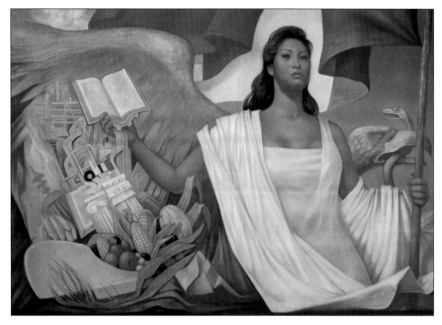

La Patria, Jorge González Camarena, 1962

The *Muchacha con rebozo*, who stares intently at us; the woman in *Meditación*, who in repose has withdrawn to an inner world; the indigenous man in *Tarahumara*, whose gnarled hand is revealed in the nervously fluid lines of his clothing: these are figures of a concentrated expressiveness, shown against a flat background that is bare of other elements. In his portraits, René Arceo strives for an undercurrent of expression, a history revealed in the gaze of his subjects, rather than an ethnographic reverence or romantic mythologizing. The abyss from which the Lacandon boy regards us highlights his figure and echoes the precarious existence of the rural indigenous peoples of Mexico and South America.

Arceo's work is often identified within the context of Chicano art. While this tendency does not bother him, his work is not limited by such specific boundaries. "The label is often imposed by galleries, curators, and organizers who use it to raise money or gain institutional support," he says. Nevertheless, he explains: "The enduring influence in my work is of a social, human nature." In the end that is where everything flows, where everything returns.

Textbooks printed by the Mexican government in the 1960s and early 1970s influenced several generations of students, since the books continued to circulate for many years in homes and rural libraries. These books bore a cover that became an indelible image for millions of Mexicans: *La Patria*, painted by the muralist Jorge González Camarena. *La Patria*, or the motherland, is depicted as an indigenous woman with stylized features, in the classic manner of Saturnino Herrán. This brown Venus synthesized the idealization that fueled the post-revolutionary nationalistic spirit. Exuberant and dignified, a maternal, secular archetype, she solemnly kept watch over primary school textbooks from 1962 to 1972. The images in those books formed the first universe of fine arts that René could explore during his childhood in Michoacán.

Later, the colorful world of wrestling, the movies of masked gladiators who fought off werewolves and she-vampires, first inspired him to make drawings. It wasn't until his family moved to Guadalajara that he could attend these events in person. He was fascinated upon entering the sensory—not only visual—universe that immerses anyone who attends a popular wrestling match: the impassioned audience, closely following the fighters' pirouettes while shouting rude, ingenious insults at the ring transforms this spectacle into a truly cathartic communion. Upon entering high school in Guadalajara, he also took his first art class.

Arceo emigrated to Chicago in 1979, where he received his teacher certification from the School of the Art Institute. He came in contact with the flourishing movement of Latino muralists and printmakers, joining them in their different spaces: Casa Aztlán, Instituto del Progreso Latino, and the Taller Mexicano de Grabado (known today as Casa de la Cultura Carlos Cortez) of which he was a co-founder. His generation of artists and social activists has looked for ways to pass on the legacy of these spaces, which rose up from the community itself, by means of classes and workshops that introduce young people to the rich artistic tradition that precedes them. Along with his educational work, Arceo continues to participate in current political and community activities. "As a member of a particular community," he has said, "I believe that the artist should, in a non-dogmatic way, react or respond to the social, economic, and political events that take place in our world." This, he says, is in addition to "the expression of other universal concerns and artistic explorations."

As the years have passed, and after exhibiting his work throughout the United States, Canada, France, and Mexico, Arceo can still let himself be guided by lines that spontaneously appear to him, suggesting bodies and compositions. At the same time, other paintings and prints spring from very precise ideas, including some inspired by photographs. It is this permanent coexistence of the visceral and the intellectual, honed by years of craft, that gives his images the power to arrest the eye and to live on in the memory of the viewer.

Translated by Mary Hawley

en conjunto, su trabajo plástico ofrece temperaturas anímicas diversas, piezas que resultan de la reflexión o de la urgencia de comunicar, y piezas donde el artista transmite un sentido de espontaneidad contagioso.

En ocasiones, una imagen narrativa despliega un mensaje específico (un militar encaja su bayoneta sobre un indígena en *Guatemala;* la policía reprime una manifestación de protesta en *Stop Nukes*). En otras, en cambio, la imagen ofrece sólo una síntesis lacónica pero expresiva, como en *Monarca,* donde vemos una mariposa sobre el *skyline* de Chicago. La mariposa monarca, que emigra cada año de Canadá a México, tiene su santuario en el estado de Michoacán, tierra natal de René Arceo. Esto la ha convertido en una especie de emblema de aquel estado, por lo que en el cuadro tenemos a un tiempo codificados una imagen de la emigración, del libre tránsito sin fronteras políticas, una imagen de la presencia de Michoacán en Chicago y una representación de la nostalgia por una tierra natal casi mítica, añoranza compartida por cientos de miles de trasplantados a esta ciudad.

No es gratuito que su arte esté impregnado de temática social; la historia de los inmigrantes latinoamericanos en Estados Unidos es una continua lucha por la justicia y el respeto, y a menudo la realidad política y social se planta ante nosotros y nos toma de las solapas aunque no queramos verla. No es, sin embargo, un mero didactismo lo que alienta sus grabados, pues la fuerza icónica de estas imágenes nos pide una mirada detenida para revelarnos su corriente lírica, sus capas profundas. Sí, René Arceo trabaja desde la inmersión en el universo cultural de la comunidad latina en Estados Unidos y desde los postulados combativos del grabado como herramienta de concienciación, es el artista en sintonía con su época y su entorno, pero su arte respeta demasiado la inteligencia del espectador para caer en el sermón político o para ver su oficio como un simple vehículo de transmisión del mensaje. Su trabajo trasciende la inmediatez periodística, el mero testimonio, para establecer el nexo perdurable del arte que nos interroga más allá del discurso y de una etapa histórica en particular. Obras que atrapan la mirada y no la dejan ir fácilmente, hay en sus grabados, sus acrílicos, *collages* y acuarelas el aliento de los viejos trovadores de corridos y de los narradores de cuentos y leyendas populares, pero hay también el enigma del hallazgo, el resultado de una travesía donde la visceralidad y el oficio se equilibran en la síntesis de la imagen.

La *Muchacha con rebozo* que nos dirige una mirada intensa, la mujer en *Meditación* que reposa replegada en un mundo interior o el indígena en *Tarahumara* que asoma su mano nudosa entre el nervioso fluir de líneas de su indumentaria, son figuras de expresividad reconcentrada que aparecen sobre un fondo plano, despojado de elementos. René Arceo busca en el retrato, más que la reverencia etnográfica o la mitificación romántica, el trasfondo de la expresión, la historia que asoma en la mirada de sus sujetos. El abismo desde el que nos mira el niño lacandón acentúa su figura y hace eco a la precariedad en la que viven indígenas y campesinos en México y Sudamérica. A menudo se enmarca la obra de René Arceo dentro de la corriente del arte chicano. A él no le molesta, respeta dicha tendencia, pero su trabajo no se impone fronteras tan específicas. "Son muchas veces etiquetas impuestas por galerías, curadores, organizadores que usan el término para conseguir fondos y apoyo de las instituciones", dice. Sin embargo, afirma: "La influencia que persiste en mi trabajo es de carácter social, humano". Es allí finalmente donde todo confluye, a donde todo regresa.

Los libros de texto que el gobierno mexicano hizo imprimir en la década de 1960 y principios de los setenta dejaron su impronta en varias generaciones, puesto que continuaron circulando por muchos años en casas y bibliotecas rurales. Estos libros llevaban en la cubierta lo que habría de ser una imagen indeleble para millones de mexicanos: *La Patria,* pintada por el muralista Jorge González Camarena, encarnada como una mujer de rasgos indígenas pero estilizada, como lo hacía Saturnino Herrán, a la manera clásica, cual Venus morena, sintetizaba de alguna manera esa idealización que animó al espíritu nacionalista posrevolucionario. Exuberancia y dignidad, arquetipo materno laico, aquella mujer resguardó con solemnidad los libros de educación primaria de 1962 a 1972. Las imágenes de esos libros fueron el primer universo plástico que René frecuentó en su infancia, en la provincia michoacana.

Más adelante, el colorido mundo de la lucha libre, los gladiadores enmascarados que en las películas se enfrentaban a hombres lobo y mujeres vampiro, fueron una motivación para comenzar a dibujar. No fue hasta que su familia se mudó a la ciudad de Guadalajara que pudo ver este espectáculo en vivo y atestiguar fascinado el universo sensorial —no sólo visual— en que se sumerge quien asiste a una arena deportiva de barriada: la multitud enardecida que sigue las piruetas de los luchadores y grita insultos ingeniosos o crudos al *ring* hace de este espectáculo una verdadera comunión catártica. También en Guadalajara, al estudiar la secundaria, tuvo su primera clase de arte.

En 1979 emigró a Chicago, donde recibió su certificado como maestro en el Art Institute y entró en contacto con el vigoroso movimiento de muralistas y grabadores latinos, al que se sumó en sus diferentes espacios: Casa Aztlán, Instituto del Progreso Latino y el Taller Mexicano de Grabado (hoy Casa de la Cultura Carlos Cortez) del que es cofundador. La generación de René Arceo, artistas y activistas sociales, ha buscado transmitir el legado de estos espacios, surgidos de la comunidad misma, por medio de clases y talleres, como una manera de abrir a los jóvenes a la rica tradición artística que los precede. A la par de su trabajo educativo, Arceo mantiene su participación en las actividades comunitarias y políticas del día. "Creo que como miembro de una determinada sociedad" ha dicho, "el artista debería, de manera no dogmática, reaccionar o responder a los eventos sociales, económicos e incluso políticos que tienen lugar en nuestro mundo." Esto, agrega, sumado a "la expresión de otras preocupaciones universales y exploraciones artísticas".

Con el paso de los años, y después de exponer en diversos puntos de Estados Unidos, Canadá, Francia y México, no ha perdido la capacidad de dejarse guiar por las líneas que brotan espontáneas y le van sugiriendo cuerpos y composiciones, si bien en otras pinturas y grabados parte de ideas muy precisas, incluso inspiradas por fotografías. Es esa permanente convivencia de visceralidad e intelecto, destilada por los años de oficio, lo que da a estas imágenes la fuerza para atrapar la mirada y perdurar en la memoria de quien se asome a ellas.

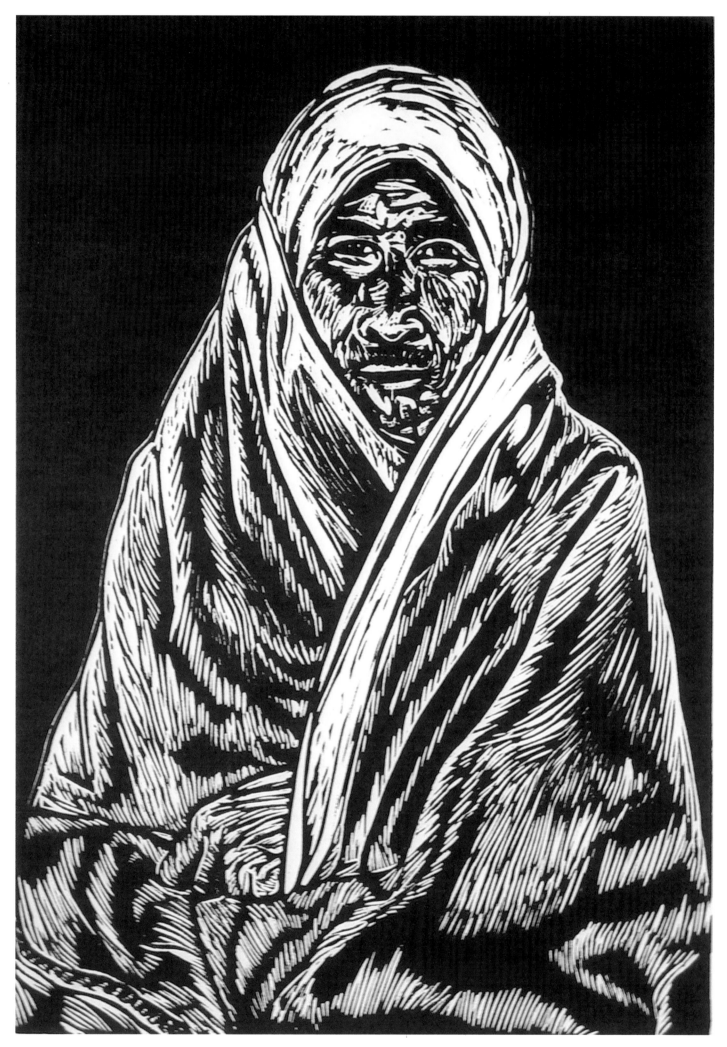

Tarahumara, linocut 15x10.5, 1990

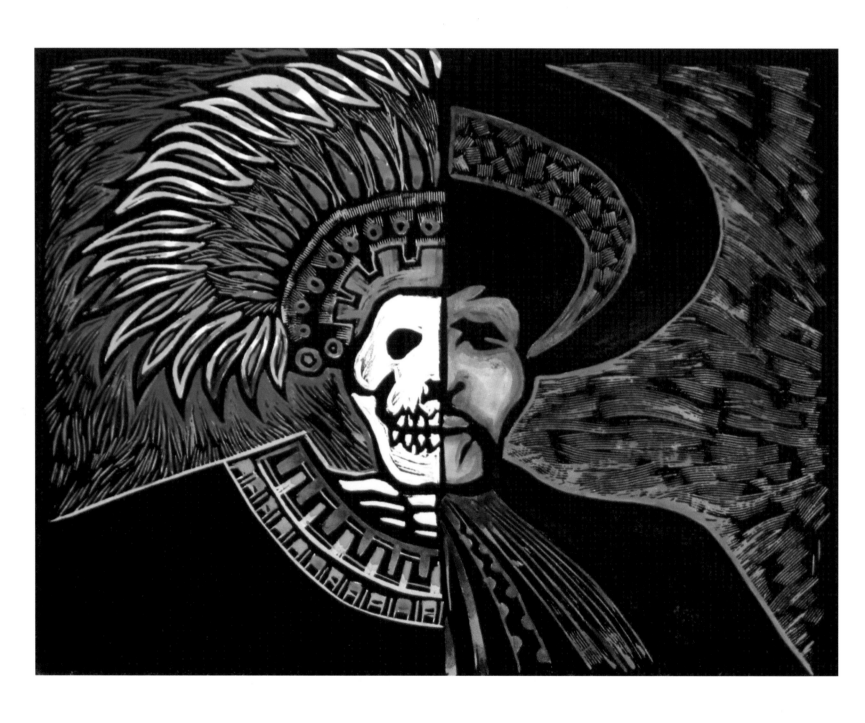

Mestizo, linocut & watercolor 6x8, 2009

RENÉ IN THE ROUND

GARY FRANCISCO KELLER

I admire René Arceo's work most of all because it is a breath of fresh air. *¡Abre la ventana y deja entrar el espíritu de René!* His work has so moved the editors of the Bilingual Press/Editorial Bilingüe that we have used his art in various books. His works, biographical information, and interpretive material appears in *Contemporary Chicana and Chicano Art: Artists, Works, Culture, and Education* vols. 1 & 2 (2002). An adaptation of his 1998 linocut *El alacrán* appears on the cover of John Curl's *Ancient American Poets* (2005), and the forthcoming book *Xicano Duende: A Select Anthology* (2010), by Alurista, will feature several of Arceo's works that highlight and reinforce those of the internationally recognized Chicano poet and charter member of the *movimiento chicano.*

René creates art on paper. His preferred media are linocuts and wood-cuts, often combined with colored pencil or watercolor. He also does collages, paper mosaics, and some acrylics on paper. On his website, René describes himself as a Michoacán artist. There are conventional assumptions about Mexican or even Mexican-American artists doing works on paper. Some art critics, removed from Mexican culture and relying on the few names that are internationally recognized, claim that Arceo's work continues two trends:

- The post-1910 "combative Mexican prints" of José Guadalupe Posada or, decades later, of the Taller de Gráfica Popular, including founding member Leopoldo Méndez.
- The post-revolutionary artistic discourse of the three Mexican mural-ists that every art critic on the planet knows: Rivera, Siqueiros, and Orozco.

This is balderdash. *Babosadas.* Arceo's work refutes, challenges, and tran-scends these hidebound conventions that are regularly brought out of the box of stereotypes and pinned on any Mexican artist in sight. His relationship to Posada and to Méndez is important and specific. However, the way that rela-tionship has been explained by some critics follows the same sorry rut that characterizes the treatment of Mexican graphic arts generally, and it obscures not only René's but even the most lasting work of Posada and of Méndez. It is essential to set things straight.

First, let's rid ourselves of the stale myth that any Mexican/Mexican-American creator who works on paper does so in the tradition of Mexican government–sponsored art. Beginning in the late 1920s Mexican murals and

LA TOTALIDAD EN RENÉ

GARY FRANCISCO KELLER

Admiro la obra de René Arceo porque es una bocanada de aire fresco. Por eso, ¡abre la ventana y deja entrar el espíritu de René! Su trabajo ha conmovido tanto a los editores de Bilingual Press/Editorial Bilingüe que hemos incluido algunas obras en varios libros. Sus obras, información biográfica y comentarios aparecen en *Contemporary Chicana y Chicano Art: Artists, Works, Culture and Education* vols., 1 y 2, 2002. Una adaptación de su linograbado *El alacrán,* 1998, aparece en la cubierta de *Antiguos poetas de América* de John Curl, 2005; y en el poemario de Alurista, *Xicano Duende: una antología selecta,* 2010, aparece el arte gráfico de Arceo que destacará y reforzará la obra del internacionalmente reconocido poeta chicano y miembro fundador del movimiento chicano.

René crea arte gráfico. Sus técnicas preferidas son el linograbado y la xilografía, a menudo combinados con lápices de colores o acuarelas. También hace *collages,* mosaicos y acrílicos sobre papel. En su sitio web, René se define a sí mismo como un artista michoacano. Hay prejuicios acerca de las obras gráficas de los artistas mexicanos e incluso de los mexicano-americanos. Algunos críticos de arte, alejados de la cultura mexicana, y que se apoyan sólo en los pocos nombres internacionalmente conocidos, opinan que el trabajo de Arceo se encuentra entre dos tendencias:

- Los "grabados combativos mexicanos" post- 1910 de José Guadalupe Posada o, décadas más tarde, del taller de Gráfica Popular, que incluye a su fundador Leopoldo Méndez.
- El discurso artístico postrevolucionario de los tres muralistas mexicanos, que todo crítico de arte en el planeta conoce: Rivera, Siqueiros y Orozco.

Sin embargo, dicha concepción es un disparate. Babosadas. La obra de Arceo refuta, desafía y trasciende los prejuicios estrechos que generalmente se tornan en estereotipos y etiquetan a cualquier artista mexicano conocido. La relación de Arceo con Posada y Méndez es importante y específica. Sin embargo, el modo en que esta relación ha sido explicada por algunos críticos, sigue el mismo camino trillado con que generalmente se estudia el arte gráfico mexicano y, por tanto, ensombrece no sólo la obra de René sino también la de Posada y Méndez. Es imperativo colocar los puntos sobre las íes.

Para empezar, eliminemos el mito de que cualquier artista mexicano o mexicano-americano que trabaja en papel lo hace desde la tradición del arte mexicano patrocinado por el gobierno. A partir de finales de la década de 1920, el muralismo mexicano y el arte gráfico —tales como la xilografía y el linograbado— recibieron el interés y el patrocinio del régimen mexicano, y también cayeron bajo su control.

El gobierno encargó a los artistas que pintaran murales para cubrir las paredes de las instituciones oficiales: escuelas, ministerios y museos. Este medio público y de acceso fácil se consideraba apropiado para despertar y "educar" al pueblo, más allá de su preparación, alfabetismo, raza o clase social. El arte gráfico jugó una función

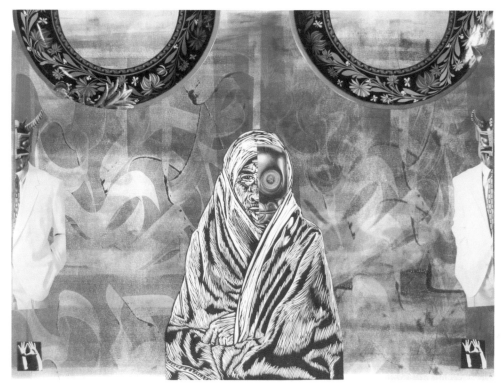

Tradition, collage 30x22, 1990

works of graphic art such as woodcuts and linocuts received the interest and patronage of the Mexican government and also fell under its control. Murals were commissioned by the government to cover the walls of official institutions such as Mexico's schools, ministerial buildings, and museums. This public and immediately accessible medium was supposed to arouse and "teach" the people regardless of education, literacy, race and social class. The graphic arts played a similar function. By 1930 Mexican artists and writers were organized by the government to conform to organizational, policy, and propaganda principles of the Soviet Union. In Mexico, the Sindicato de Trabajadores Técnicos, Pintores y Escultores was defined as the Mexican section of the International Union of Revolutionary Writers, which was founded by the Comintern in the Soviet Union in 1930. A few years later artists became more independent of the Soviet Union but no less organized by the Mexican government. The Liga de Escritores y Artistas Revolucionarios (LEAR) was a Mexican association of revolutionary artists and writers. It was established in 1933 in the house of its first president, Leopoldo Méndez, who was a member of the Mexican Communist Party at the time.

A Mexican association of revolutionary artists in those times was a redundancy. If you wanted to be in an association, then you had to be "revolutionary" according to the government's self-serving definition. The Taller Editorial de Gráfica Popular, which was later shortened to Taller de Gráfica Popular (TGP), was founded in 1937 following the dissolution of the LEAR. The Taller continued the rich tradition of printmaking in Mexico, particularly of José Guadalupe Posada and his associates. It also supported and artistically evoked the government's policy, such as the expropriation of oil in 1938 under President Lázaro Cárdenas.

To understand why René Arceo's graphic art is so refreshing we need to make a brief incursion into the command and control features of Mexican government. The Mexican Revolution of 1910 was originally infused with anarchist ideas. It preceded and was quite unlike the Bolshevik revolution. The Flores Magón brothers formed the Partido Liberal in 1905 with the slogan "Tierra y Libertad," later taken up by the Zapatistas. As anarchists they had no use for totalitarianism. In 1910 the revolution became violent after the "no reelection" campaign of Francisco I. Madero was crushed and Madero was imprisoned, later escaping to Texas. However, by 1929 what had originally been a "people's revolution" was controlled by an authoritarian government bureaucracy loosely modeled on the Soviet Union. That year Plutarco Elías Calles founded the Partido Nacional Revolucionario, which ultimately became the Partido Revolucionario Institucional (PRI). The PRI became the Mexican state, and it ruled the country from 1929 to 2000.

During the first PRI decades there was rather tight thematic control over the art of "popular" access, such as murals, posters, woodcuts, flyers, linocuts, and other potential mass media. In the Soviet Union, individuality, self-expression, surrealism, impressionism, or then avant-garde art, such as cubism or nonfigurative art of various types, were rejected by the Communist Party. Without the stick of direct oppression but with the carrot of patronage, similar attitudes prevailed in the Mexican government and the PRI. Art per se was not the concern of the PRI—self-preservation and the accumulation of power, control, status, and wealth were. Socialist realism, focusing on the great heroes of the Mexican Revolution of 1910 alongside heroes of ancient Mesoamerica and the 1810 War of Independence, was the formula for "educating the

similar. En la década de 1930 los escritores y artistas mexicanos fueron organizados por el gobierno imitando la organización, la política y los principios propagandísticos de la Unión Soviética. En México, el Sindicato de Trabajadores Técnicos, Pintores y Escultores fue definido como la sección mexicana de la Unión Internacional de Escritores Revolucionarios, fundada por la Internacional Comunista en la Unión Soviética en 1930. Algunos años después, los artistas se volvieron más independientes de la Unión Soviética pero no menos organizados por el gobierno mexicano. La Liga de Escritores y Artistas Revolucionarios (LEAR) fue una asociación mexicana que reunió a estos creadores. Se estableció en 1933 en la casa de su primer presidente, Leopoldo Méndez, quien era miembro del Partido Comunista Mexicano en ese momento.

Una asociación mexicana de artistas revolucionarios era una redundancia en aquellos tiempos. Si alguien quería estar en una asociación, entonces tenía que ser "revolucionario", de acuerdo a la propia definición del gobierno. El Taller Editorial de Gráfica Popular, el cual fue después abreviado a Taller de Gráfica Popular (TGP), fue fundado en 1937 siguiendo a la disolución de la LEAR. Éste siguió la rica tradición del grabado en México, particularmente de José Guadalupe Posada. El Taller también respaldaba y evocaba artísticamente las acciones del gobierno, tales como la expropiación petrolera de Lázaro Cárdenas en 1938.

Para entender por qué el arte gráfico de René Arceo es tan refrescante, necesitamos hacer una breve incursión dentro del mando y tipo de control del gobierno mexicano. La Revolución Mexicana de 1910 fue originalmente imbuida con ideas anarquistas. Precedió a la Revolución Bolchevique y fue muy diferente. Los hermanos Flores Magón fundaron el partido Liberal en 1905 bajo el lema "Tierra y Libertad" que más tarde fue recogido por los Zapatistas. Como anarquistas, ellos no tenían madera para el totalitarismo. En 1910 la Revolución se tornó violenta después que la campaña de "no reelección" de Francisco I. Madero fuera aplastada y Madero encarcelado. Sin embargo, para 1929 lo que había sido una "revolución popular" terminó siendo controlada por la burocracia de un gobierno autoritario vagamente inspirado por la Unión Soviética. En ese mismo año, Plutarco Elías Calles fundó el Partido Nacional Revolucionario, que más tarde se convirtió en el Partido Revolucionario Institucional (PRI). El PRI se convirtió en el partido de Estado, y rigió al país desde 1929 a 2000.

Durante las primeras décadas del PRI, hubo un control estricto sobre la temática del arte de acceso popular, tales como murales, afiches, xilografías, volantes, linograbados y otros medios de expresión. En la Unión Soviética, el individualismo, la autoexpresión, el surrealismo, el impresionismo, o las vanguardias de ese momento, tales como el cubismo o el arte no figurativo, fueron rechazados por el Partido Comunista. Sin el palo directo de la opresión, pero con la zanahoria del mecenazgo, en el gobierno mexicano del PRI, prevalecieron actitudes similares. El arte *per se* no fue un interés para el PRI. La autopreservación y la acumulación de poder, el control, el status y la riqueza, sí lo fueron. El realismo socialista se enfocó en los grandes héroes de la Revolución mexicana de 1910, que junto a los héroes de la antigua Mesoamérica y de la guerra de Independencia de 1810, fueron la fórmula adecuada para la "educación del pueblo". Dichas pinturas abundaron. El arte no representativo o las formas de arte surrealista "no eran comprendidas" por el pueblo y tampoco podían servir al

Spirit at Flight, watercolor, 23x18, 1996

Estado como propaganda, ni a su afán de "institucionalizar la revolución". Lo que sí se convirtió en su objetivo fue prolongar hasta el fin de los tiempos el binomio Revolución = PRI. Durante décadas la iconografía artística mexicana se convirtió en una fórmula por encargo. Ni el PRI ni sus predecesores habían realmente ejecutado la revolución, pero sí habían ejecutado a sus dos grandes héroes populares: Emiliano Zapata a manos de los carrancistas, seguido de Francisco "Pancho" Villa por Calles. (¿Quién mató a Pancho Villa? Cállese.) La autoridad del partido, empezando por Calles, se centró en el poder y personalismo del presidente, quien tuvo la habilidad de seleccionar estratégicamente a su sucesor, el tapado. Las elecciones eran accesorias. Averiguar quién era el tapado y ganarse su favor era la preocupación central. En 1990 el reconocido escritor Mario Vargas Llosa llamó al PRI y su sistema de gobernar México "la dictadura perfecta".

Dado este estado de cosas, que al mismo tiempo eran las cosas del Estado, los artistas mexicanos que allí se alinearon, fueron favorecidos y alcanzaron una vida más cómoda. Ellos obtuvieron el subsidio del gobierno. Sin embargo, pasadas las décadas, sus temas artísticos se tornaron viciados y vetustos, embalsamados en formol por la ideología: el resultado absurdo de institucionalizar una larga y corrupta revolución.

¿Y de qué manera René Arceo encaja en todo esto? Él es el antídoto que debes tomarte para curarte de la mordedura de una serpiente venenosa. Arceo no es un artista que utiliza los temas combativos de 1910. No soy consciente de ningún ejemplo en tal sentido. Por lo demás, ni José Guadalupe Posada (2 de febrero de 1852- 20 de enero de 1913), quien fue enterrado antes de la Decena Trágica de febrero de 1913, puede ser clasificado legítimamente como habiendo desarrollado los temas combativos de 1910. Más del 99 por ciento de su trabajo fue realizado antes de la Revolución, y las pocas y maravillosas pinturas posteriores que eran suyas y no las de su taller, eran descriptivos sin ideología con un toque de zapatismo. René,

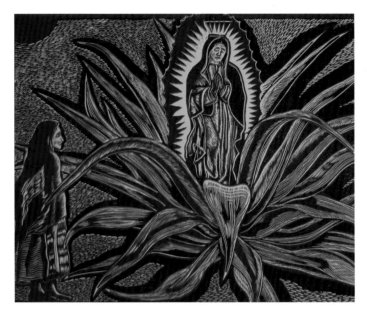

La aparición, (detalle), linocut , 12x17.5, 2001

Sorprendente milagro. Segunda aparición de Nuestra Señora la Virgen Santísima de Guadalupe, entre la hacienda de La Lechería y San Martín, José Guadalupe Posada, 1893

pueblo." These depictions abounded. Nonrepresentative or surreal forms of art "were not understood" by the *pueblo* and also could not serve the state for propaganda and its quest to "institutionalize the revolution," which really meant prolonging the so-called Revolution, or its embodiment, the PRI, until some indefinite future. Over decades the iconography of commissioned Mexican art became formulaic. Neither the PRI nor its predecessors had actually executed the revolution, but they did execute its two great, popular heroes: Emiliano Zapata by *carrancistas,* followed by Francisco "Pancho" Villa by Calles. (*¿Quién mató a Pancho Villa? Cállese.*) The Party's authority, beginning with Calles, centered on the power and *personalismo* of the President, who had the authority to choose "the *tapado*," his successor. Elections were secondary to choosing the *tapado* and vetting him as a candidate. In 1990 the internationally renowned writer Mario Vargas Llosa called the PRI and its Mexican governance system "the perfect dictatorship."

Given this state of affairs, which at the same time were the affairs of the state, Mexican artists who toed the line were favored with a life of access and privilege. However, over the decades, their artistic themes became stale and self-serving, embalmed in ideological formaldehyde: the absurdity of "institutionalizing" a long-corrupt revolution.

What is René Arceo's relationship to this history? He is a modern antidote to the poisonous historical relationship between the Mexican artist, the government and cultural pressures of the past. As a modern, contemporary artist Arceo presents his unique vision, rejecting derivative 1910 themes. For that matter, even the work of José Guadalupe Posada (2 February 1852–20 January 1913), who was securely interred before the February 1913 Decena Trágica, cannot be characterized as solely expressive of combative 1910 themes. Over 99 percent of his work was executed before the Revolution of 1910, and the few wonderful post-1910 prints that are his personally and not those of his *taller* are phenomenological in

quality with a hint of *zapatismo.* René Arceo's work definitely shows the influences of Posada as cultivator of Mexican folk culture and popular religion. The one theme that for me exemplifies the Posada artistic influence on Arceo is the veneration of the Virgin of Guadalupe, who appears in a cactus: René's *La aparición* (linocut, 2002) and Posada's 1893 broadsheet *Sorprendente milagro. Segunda aparición de Nuestra Señora la Virgen Santísima de Guadalupe, entre la hacienda de La Lechería y San Martín.*

René's work also displays considerable artistic debt to Leopoldo Méndez (30 June 1902–8 February 1969) which he acknowledges. In the best book on the *grabados* of Leopoldo Méndez of which I am aware (Reyes Palma 1994), the artist's views on reactionary versus progressive art are excerpted, and the distinction that he makes between "tema, técnica y modo de expresión" are valuable in analyzing René's relationship with Méndez' approach. Definitely René learned much from Leopoldo, who was a great draftsman, with masterful control over chiaroscuro and all the gradations of gray, and whose woodcuts assumed painterly qualities in their composition. However, virtually none of Méndez's thematic denunciations of fascism, gringo imperialists, *Monopolio* (Reyes Palma, image 77) or of television find their expression in the works of Arceo. Television? Yes, Méndez does a linocut with *calaveras* and the poor that rails against the escapism of television. Similarly, virtually none of Leopoldo's exaltations appear in René's work, either: his call for the weapons of propaganda against the murderous *guardias blancas,* his support of the Congreso de Unificación Proletaria, or the triumphs of Mariscal Timoshenko (images 61, 52, 73).

The spiritual and folkloric works of Méndez will endure an eternity in the Mexican firmament. The *grabados* that clearly inspired René as they must inspire anyone with eyes wide open include the woodcuts *Un paso de jazz; Rebozo de bolita, azul; Sudor de sangre; and Sueño de los pobres,* (images 21, 23, 31,

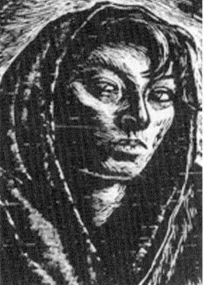

Grabados de Leopoldo Méndez para la película *El rebozo de Soledad*

definitivamente, muestra la influencia de Posada como cultivador de la cultura folclórica mexicana y la religión popular. Uno de los temas que para mí ejemplifica la influencia artística de Posada en Arceo, es la veneración a la Virgen de Guadalupe, quien aparece en un cactus: el linograbado de René *La aparición*, 2002, y la lámina de Posada de 1893 *Sorprendente Milagro. Segunda aparición de Nuestra Señora la Virgen Santísima de Guadalupe, entre la hacienda de La Lechería y San Martín.*

La obra de René muestra una considerable deuda artística con Leopoldo Méndez (30 de junio de 1902- 8 de febrero de 1969), y Arceo lo reconoce. En el mejor libro sobre grabados de Leopoldo Méndez del que soy consciente (Reyes Palma 1994), se presentan los puntos de vista que tiene el artista respecto al arte reaccionario frente al progresista, y Reyes presenta la distinción que Méndez hace entre "tema, técnica y modo de expresión". Ambos tratamientos resultan válidos y enriquecedores al analizar la relación de René con Méndez. ¿Técnica? Definitivamente, René aprendió mucho de Leopoldo, quien fue un gran dibujante, cuyo dominio del claroscuro y las gradaciones del gris fueron magistrales, y cuyos grabados en madera alcanzaron cualidades pictóricas en su composición. ¿Selección de temas? Hay una relación compleja. Prácticamente ninguna de las denuncias que hace Méndez al fascismo, a los imperialistas gringos, al *Monopolio* o a la televisión, se encuentran expresados en los trabajos de Arceo. ¿Televisión? Y sí, Méndez hace un linograbado con calaveras y pobres, que arremete contra el escapismo de la televisión. Del mismo modo, prácticamente nada de lo destacado por Leopoldo aparece en el trabajo de René, nada: su propaganda llamando a las armas en contra de las guardias blancas asesinas, su respaldo al Congreso de Unificación Proletaria, o el triunfo del Mariscal Timoshenko.

Los trabajos espirituales y folclóricos de Méndez perdurarán una eternidad en el firmamento mexicano. Los grabados que claramente inspiraron a René, como deben inspirar a cualquiera que tenga los ojos bien abiertos, incluyen las xilografías

Un paso de jazz; Rebozo de bolita, azul; Sudor de sangre y *Sueño de los pobres*. Igualmente inspiradores son los linograbados encargados para películas, tales como: *Río Escondido, El rebozo de Soledad* y *Pueblerina;* e incluso *Las antorchas, La siembra, El carrusel* y *El rebozo. Éstos* están libres de estereotipos o propaganda de cualquier índole. En vez de eso, representan el espíritu y la cultura de los mexicanos comunes, especialmente los del campo. Ése es el espacio que Arceo comparte con Méndez. El trabajo de René expresa lo eterno, lo telúrico, la quintaesencia de México. Ambos desarrollan artísticamente la intrahistoria mexicana en el sentido que Miguel de Unamuno entiende este concepto: una fundamental e inmutable realidad que forma la cultura y la historia de la gente.

El arte de Arceo puede ser apreciado desde la perspectiva de intrahistoria de Unamuno y la idea de inconsciente colectivo de Carl Jung, quien lo describe como una estructura de la psique que guarda y organiza las experiencias de las personas de manera similar para cada miembro de la especie humana. En el libro de Jung *Arquetipos e inconsciente colectivo* (43), el filósofo expresa: "...además de nuestra conciencia inmediata, que es de una naturaleza completamente personal... existe un segundo sistema psíquico, de naturaleza colectiva, universal e impersonal, que es idéntica en todos los individuos. Este inconsciente colectivo no es desarrollado individualmente sino que es heredado. Consiste en formas preexistentes, arquetipos, que pueden volverse conscientes eventualmente...".

Para ambos, Unamuno y Jung, esta inmutable realidad colectiva no debería ser interpretada como la acumulación de experiencias heredadas de generaciones anteriores. Sin embargo, en Unamuno y en la forma en que René lo utiliza, esta realidad es racial, y perteneciente a una cultura específica. Para Jung, es el inconsciente colectivo de toda la especie.

En la bibliografía presentada en el sitio web de Arceo, la relación del artista con el arte político queda muy bien resumido por José Andreu, profesor asociado de la Escuela del Instituto de Arte de Chicago: "...el rechazo de René hacia el dogma político en su trabajo nos hace pensar en el movimien-

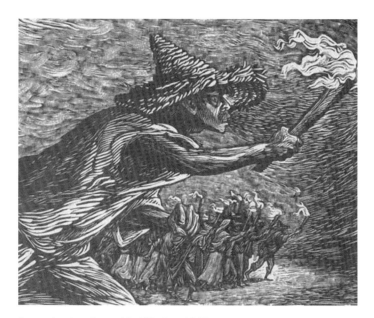

Las antorchas, Leopoldo Méndez, 1947

La siembra, Leopoldo Méndez, 1948

32). Similarly inspiring are the linocuts commissioned for films such as *Río Escondido, El rebozo de Soledad,* and *Pueblerina,* including *Las antorchas, La siembra, El carrusel,* and *El rebozo* (images 103, 106,107, 111). These are free of stereotypes or propaganda of any kind. Instead they depict the spirit and culture of ordinary Mexicans, particularly in the countryside. That is the artistic domain which Arceo shares with Méndez. René's works express the eternal, telluric, quintessential Mexico. They expressively develop the Mexican *intrahistoria* as Miguel de Unamuno describes the concept: a fundamental, immutable reality that shapes the culture and the history of a people.

Arceo's art can be appreciated from both the perspective of Unamuno's *intrahistoria* and Carl Jung's notion of the collective unconscious as a structure of the psyche that collects and organizes shared human experience. In Jung's book *Archetypes and the Collective Unconscious* (43), the philosopher states, ". . . in addition to our immediate consciousness, which is of a thoroughly personal nature . . . there exists a second psychic system of a collective, universal, and impersonal nature which is identical in all individuals. This collective unconscious does not develop individually but is inherited. It consists of pre-existent forms, the archetypes, which can only become conscious secondarily. . . ." For both Unamuno and Jung this immutable collective reality should not be misconstrued as an inheritance of accumulated experience from preceding generations. Yet, for Unamuno, and in the way that René evokes it, this reality is racial, ethnic, and culture-specific. For Jung, it is the collective unconscious of the entire species.

In the bibliography on Arceo's website, the relationship of the artist to institutionalized political art is pretty well summed up by José Agustín Andreu, associate professor at the School of the Art Institute of Chicago: ". . . el rechazo de René hacia el dogma político en su trabajo nos hace pensar en el movimiento de la contra-corriente de Rufino Tamayo y José Luis Cuevas en los 1950's y 1960's. Al igual que ellos él usa lo personal para confrontar lo político, histórico y cultural y para iluminar sus raíces indígenas y su realidad mestiza" (Andreu 2002).

It is truly significant that René was not professionally formed in Mexico's recognized art schools. He had no government patronage to defer to for his *pan de cada día*. His fresh air blows through a wide-open window and is beholden to nothing but his own sensibilities. His works are personal, dynamic and energetic, spiritual, and inspired. They are a sharp contrast to the repetitive propaganda pictures of militant workers with their forearms bulging; peasants with crisscrossed *cananas;* undaunted revolutionaries shattering their chains; Zapata in white; Zapata on a horse; Zapata with a sickle; Zapata with the red, white, and green sash; Zapata with an attitude, peering at you intensely as if he were *el exigente* for the PRI.

In this millennium the political situation has markedly changed in Mexico. In 2000 the PRI lost power, the presidency, and popular favor such that in the last election in 2006, it placed third. Mexico is more open and, in fact, some of the socialist realist icons of the old PRI are in disfavor. Now that it has lost the presidency for what will be at least twelve years, the PRI is attempting to reform itself. The Christian Democrats, the PAN, won the presidency in 2000 and 2006. The former left wing of the PRI formed its own party, the Partido de la Revolución Democrática (PRD), and came in second, a hair behind the PAN. If any group is heir to the revolution, it is the PRD. The PAN emerged from La Cristiada. Now, with Mexico more open and fluid than in any time in recent memory, the topics that René favors and the inspired and original way he develops them resonate not only in the United States, but in Mexico and elsewhere in Latin America.

Born and raised in Mexico, René relocated to Chicago in 1979. It was a wise move on René's part, especially given his expressed manner of working, which would have been problematic in Mexico in the 1970s: "In most cases my works evolve as a product of a spontaneous act, the act of drawing lines on a surface, [lines] which evolve into shapes and forms defined in the spontaneous process of creating them. That is,

El alacrán (detalle), linocut & watercolor 16x9, 2005

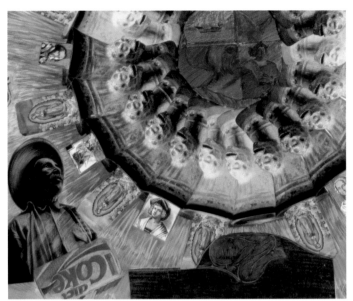

The Eclipse of Tonatzin (detail), collage 32x40, 1992

to de la contra-corriente de Rufino Tamayo y José Luis Cuevas en las décadas de 1950 y 1960. Al igual que ellos, él usa lo personal para confrontar lo político, histórico y cultural y para iluminar sus raíces indígenas y su realidad mestiza" (Andreu 2002).

Es verdaderamente significativo que René no se formó profesionalmente en reconocidas escuelas de arte de México. Él no tiene el patrocinio gubernamental para pagar su pan de cada día. Su aire fresco viene de una ventana abierta amplia y no tiene más que agradecer a su sensibilidad. Sus trabajos son personales, dinámicos y energéticos, espirituales e inspirados. Es duro estar inspirado cuando se repiten una y otra vez imágenes propagandísticas de trabajadores militantes con sus antebrazos crispados; campesinos con cananas entrecruzadas; revolucionarios intrépidos rompiendo sus cadenas; Zapata en blanco; Zapata sobre un caballo; Zapata con una hoz; Zapata con una faja roja, blanca y verde; Zapata en pose, mirando detenida e intensamente como si él fuera el exigente del PRI.

En este milenio, la situación ha cambiado; lo cual es bueno para René y su círculo. En el 2000, el PRI perdió su poderío totalitario, la presidencia y el favor popular; hasta el punto de que en la última elección, realizada en 2006, salió tercero. México es más abierto y, de hecho, algunos de los íconos del realismo socialista del viejo PRI cayeron en desgracia. Ahora que ha perdido la presidencia, lo que será por lo menos por doce años, el PRI está tratando de reformarse a sí mismo. El PAN ganó la presidencia en 2000 y 2006. La ex ala izquierda del PRI formó su propio partido, el Partido de la Revolución Democrática (PRD), que terminó en segundo lugar, un pelo por detrás del PAN. Si algún grupo fuese el heredero de la revolución, el PRD lo sería. El PAN surgió de La Cristiada. Ahora con el México más abierto y fluido del que se tenga razón, los temas que René prefiere y el modo original e inspirado en que los desarrolla ejercen una fuerte atracción no sólo en Estados Unidos, sino también en México y en otros lugares de América.

Nació y fue criado en México, e inmigró a Chicago en

1979. Dos años después ingresó a la escuela del Instituto de Arte de Chicago. Fue una jugada inteligente de su parte, especialmente dada su manera expresa de trabajar, la cual podría haber sido un problema en el México de la década de 1970: "En la mayoría de los casos mis trabajos evolucionan como producto de un acto espontáneo, el acto de dibujar líneas en una superficie que evolucionan en figuras, y las formas se definen en un proceso espontáneo de crearse a sí mismas. Esto es, muy a menudo mientras creo, no empiezo con una idea específica o un concepto que quiero tratar. Más bien, se desarrollan a partir de marcas hechas espontáneamente" (Keller 2002, vol. 1, 50). Por otro lado, el fenómeno de la diáspora trae consigo su propio paquete de problemas. José Andreu (2002) encontró en el trabajo de Arceo una "...tensión entre lugar y desplazamiento, una dicotomía entre la fe y la visión de eternidad que hallamos en el campo y el espectáculo de lo instantáneo que encontramos en la ciudad y la cultura de masas. Al igual que el de otros sujetos de la diáspora mexicana, el trabajo de René Arceo puede ser visto como un intento de reconciliar dicha polémica".

A través de su método, que privilegia la espontaneidad y la intuición, René ha creado trabajos extraordinarios en varios sentidos. Su obra es notable por la fusión de lo ordinario y lo extraordinario, lo normal y lo espiritualmente inspirado o lo profundamente inquietante, donde utiliza magistralmente el claroscuro, a veces elaborado con lápices de color o acuarels. René ha avanzado notablemente con el uso del color. Su combinación de grabados en madera y linograbados con lápices de color y acuarelas hacen que algunas de sus obras sean extraordinariamente originales. *El alacrán*, 2006, es un ejemplo espléndido. Éste también ilustra el uso ocasional que hace René del idioma escrito en su arte. En el collage *El eclipse de Tonantzin*, 1992, emplea los antiguos motivos mesoamericanos y les da una vuelta de tuerca junto con un paquete boca abajo de Diet Coke. Enrique Chagoya comparte con Arceo esta mezcla de lo antiguo y perenne con motivos contemporáneos fugitivos y actuales.

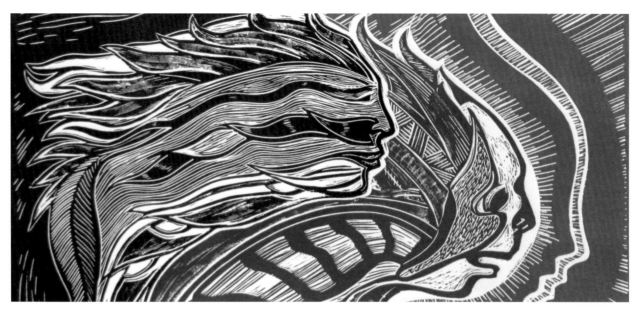

Transformation of Nahual, linocut 9x14.5, 2007

most often while creating art, I do not begin with a specific idea or concept I want to address. Rather, it evolves out of the markings made spontaneously" (Keller 2002, vol. 1, 50). On the other hand, diaspora brings forth its own set of problems. José Agustín Andreu (2002) finds in the work of Arceo a ". . . tension between place and displacement, a dichotomy between the faith and vision of eternity found in the land and the spectacle of the instant found in the city and mass culture. As with many participants in the Mexican Diaspora, Rene Arceo's work can be seen as an attempt to reconcile this polemic."

Through his method that privileges spontaneity and intuition, René has created extraordinary works in several ways. His work is notable for its fusion of the ordinary and the untoward, the normal and the spiritually inspired or the deeply troubling, and it masterfully uses chiaroscuro, sometimes further elaborated by color pencil or watercolors. René has made some remarkable advances in color. His combining woodcuts and linocuts with colored pencil and/or watercolor causes some of his signature works to be extraordinarily original. *El alacrán* (linocut and watercolor, 2006) is a splendid example. It also exemplifies René's occasional deployment of written language in his art. *The Eclipse of Tonantzin* (collage, 1992) is another example: here, together with the ancient Mesoamerican motifs, appears an upside down box of Diet Coke. Enrique Chagoya shares with Arceo this admixture of ancient and perennial with contemporary fleeting and topical motifs.

Some of the pervasive artistic qualities in René's works that animate my spirit are the dynamism, energy, and activity. Both his figurative and nonfigurative works often have that feature, and Arceo has different techniques for creating it. One frequent and highly successful method is to create numerous patterns, swirls, undulations, and curlicues contained within a larger figure. He does this often with humans, particularly their heads, which appear to be flying or on fire or both. *Mechanical Head* (linocut, 2007) is a perfect example. The face of this head is composed of variegated patterns and an

additional small facial profile looking in the opposite direction. In the place where the hair would conventionally be is a flamboyant, flamelike composition that ends in curlicues. Along the same lines but keyed on dynamic movement is *Transformation of Nahual* (linocut, 2007) featuring a series of heads in profile arrayed like waves. Thematically it is one head evoking the *nahual* or animal spirit that in indigenous thought is the alter-persona. Energy is all-encompassing in this composition, and these heads seem also to be simultaneously flames. *Ángel* (acrylic on paper, 2002) is an awesome creature of multihued energy. Beginning with the eyes and the ears, the head thrusts back, transformed into something like volatile feathers against a pea-green background. Even the mustache in the foreground appears winged, and out of the angel's nostrils is an additional set of white wings in minor key. *Earthly Figure* (acrylic on paper, 2002) and *Pareja* (acrylic on paper, 2004) are fellow travelers with *Ángel,* as are *Woman in Motion* (drawing, color pencil, 1990), *Blue Angel–Warm Heart* (linocut, 2001), and the *Energía unilateral* (2001-2002) and *Ritmo de la naturaleza* (2004) series.

Even the significant number of nonfigurative pieces in René's oeuvre, including geometric works and some with a hint of optical art, continue the paean to undulation. *Serpiente* (paper mosaic, 1985) consists almost entirely of contained straight lines or lines with minimal curvature, but they are put together so that they form a multihued, undulating snake on a background of triangular and irregular geometric figures or polyhedra. Two more examples that display elements of optical art are *Calaca with Bird* (linocut, 1990) and *Doves* (linocut, 1998).

René has a group of works with titles that indicate in a word or two an internal or psychic state. Some of those states are also traditional sins. Thus we have Estado psíquico, Dualidad, Gluttony, Madness, Memories, Amor, Coraje, La razón, and Greed. These titles and sorts of works have a long tradition within the international history of graphic arts. Albrecht Dürer's famous woodcut *Melancholia* (1514), which

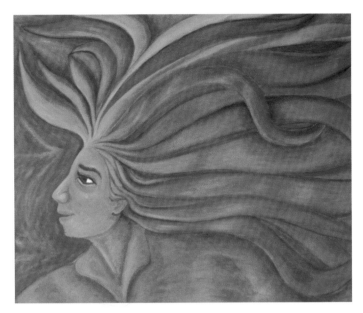

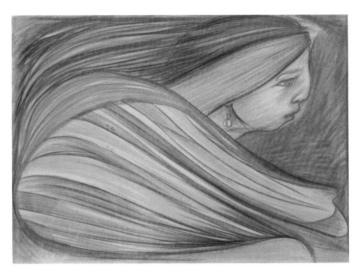

Woman in Motion, color pencil 8.5x11, 1990

Earthly Figure, acrylic on paper 22x30, 2002

En la obra de René el dinamismo, la energía y la actividad son algunas de las cualidades artísticas penetrantes que animan mi espíritu. Tanto su trabajo figurativo como el abstracto a menudo tienen esa característica, y Arceo tiene diferentes técnicas para hacerlo. Un método exitoso que usa frecuentemente es el de crear numerosos patrones, remolinos, ondulaciones y rizos contenidos dentro de una figura más grande. Esto lo hace a menudo con humanos, particularmente con sus cabezas, que parecen estar volando o encendidas. *Cabeza mecánica,* 2007, es un ejemplo perfecto de este método. La cara de esta cabeza está compuesta por densos patrones y un pequeño perfil mirando hacia el lado opuesto. En el lugar en donde normalmente estaría el pelo hay una llamativa y flameante composición que termina en rizos. En la misma línea pero siguiendo un movimiento dinámico está *Transformación del nahual,* 2007, que caracteriza a una serie de cabezas de perfil formadas como olas. La temática es una cabeza que evoca al nahual o espíritu animal que en el pensamiento indígena es el alter ego. La energía abarca toda esta composición, y estas cabezas parecen ser llamas al mismo tiempo. *Ángel,* 2002, es una imponente criatura de energía multicolor. Empezando con los ojos y las orejas, la cabeza se alarga hacia atrás, transformada en algo parecido a plumas volátiles contra un fondo verde guisante. Incluso el bigote en primer plano aparece con alas, y fuera de las ventanas de la nariz del ángel hay un conjunto adicional de alas blancas en tono menor. *Earthly Figure,* 2002, y *Pareja,* 2004, son compañeros de viaje con *Ángel,* como son *Mujer en movimiento,* 1990, *Ángel azul-cálido corazón,* 2001, y las series *Energía unilateral,* 2001- 2002, y *Ritmo de la naturaleza,* 2004.

Incluso el número significativo de piezas no figurativas de la obra de René, que incluyen trabajos geométricos y algunos con un toque de arte óptico, continúan el himno a la ondulación. *Serpiente,* 1985, consiste casi enteramente de líneas rectas o líneas con mínima curvatura, que son puestas juntas de modo que forman una serpiente multicolor y ondulante sobre un fondo de triangulares e irregulares figuras geométri-

cas o poliedros. Dos ejemplos más de despliegue de arte óptico son *Calaca con pájaro,* 1990, y *Palomas,* 1998.

René tiene un conjunto de trabajos con títulos que indican en una o dos palabras un estado interior o psíquico. Algunos de esos estados son también pecados tradicionales. Así tenemos *Estado psíquico, Dualidad, Gula, Locura, Recuerdos, Amor, Coraje, La razón* y *Codicia.* Estos títulos y tipos de temas tienen una larga tradición dentro de la historia internacional de la pintura. Me viene a la mente el famoso grabado *Melancolía* de Albrecht Dürer (1514), que algunos especulan fue la inspiración para *El pensador* de Rodin. Sin embargo, incluso en la representación de estos estados psíquicos, las claves del dinamismo de Arceo a veces están en la forma de tensión, tales como en *Estado psíquico,* 1990, *Tensión,* 1992, o *Powerless,* 1986. Mucho más estáticas son las autorepresentaciones en sus dibujos, que parecen ser estudios hacia un trabajo más elaborado.

Rene tambien tiene un Zapata. Otro guion falta despues de: solo uno que he identificado en toda su obra-, pero éste es muy singular. En los Estados Unidos el Zapata convencional imita imágenes mexicanas de los murales y medios de distribución general. En contraste existen unos contagolpes. *El Mandilón,* 1995, de Daniel Salazar crea un Zapata postmoderno que tiene que lidiar con la limpieza, el lavado y el barrido, pero consigue mantener su sombrero, su canana y la omnipresente faja tricolor. Éstos combinan muy bien con una escoba, un artículo campesino de limpieza, y, para redondear, una caja de detergente Tide. Alfredo de Batuc crea un Zapata que refleja una sensibilidad gay. De la cintura para arriba él es el arquetipo del revolucionario de vestimenta convencional. Pero debajo de la cintura, está desnudo y ostenta un prominente miembro viril, de suficiente medida para estar a la altura de las proporciones revolucionarias.

La obra de René no tiene ningún parecido con estos ejemplos. Uno sabe que es un Zapata porque el trabajo se llama *Zapata renace,* 1995. Unas líneas onduladas se despliegan lo suficiente para crear formas almendradas que evocan los ojos.

Melancholia, Albrecht Dürer, 1541 *Powerless* (detail), linocut 4x3, 1986 *Estado psíquico* (detalle), woodcut 10.5x9, 1990

some speculate was the inspiration for Rodin's *The Thinker,* comes to mind. However, even in depicting these psychic states, Arceo keys on the dynamism sometimes in the form of tension, such as in *Estado psíquico* (woodcut, 1990), *Tension* (linocut, 1992), or *Powerless* (linocut, 1986). More stationary by far are René's self-depictions in his drawings, which have the quality of studies for a more elaborated work.

Sure, René does have a Zapata; just one, singular Zapata that I have identified in his entire oeuvre. In the United States the conventional Zapata mimics the Mexican renditions on murals and media of general distribution. Then there are a few counter punches. Daniel Salazar's *El Mandilón* (Fujichrome, 1995) creates a post-modern Zapata who has to deal with the cleaning, washing, and sweeping, for which he gets to keep his hat, his *canana,* and the ubiquitous tricolor sash. They go so well with a broom, a campesino scrubbing device, and, *para redondear,* a box of Tide. Alfredo de Batuc creates a Zapata that reflects a queer sensibility. From the waist up, he is the standard revolutionary with the conventional garb. Below the waist, he is naked and displays a virile member prominent enough to measure up to a larger-than-life revolutionary. René's is nothing at all like these examples. You know it is a Zapata because the work is titled *Zapata renace* (an orange-hued linocut, 1995). The face has no defining characteristics. Undulating lines open out far enough to create almond-shaped negative spaces that evoke eyes. A pattern composed primarily of sweeping curves suggests a sombrero atop Zapata's head. The rest of the work is an array that for the viewer optically suggests extreme movement both in its component parts and in the whole work. The formal elements are what predominate. René's title alludes to the abiding myth of Emiliano: That he never died, that he is waiting for the time when we need him most to return, reborn from his mountain hideaway, such as on 1 January 1994, when the Ejército Zapatista de Liberación Nacional found inspiration and succor in him. In René's interpretation of Zapata's "rebirth," he breaks definitively with the earlier folkloric or activist inter-

pretations of Zapata. Instead, Arceo brings the erstwhile folk hero to new life not as a hero, and hardly even as a human figure, but as a *nueva gráfica* example of abstract, geometric, and optical art. Zapata is reborn, not in the art naïf manner or the socialist realist versions, but as post-revolutionary, post-PRI, semi-figurative expressionism.

The Zapata example is no fluke. René cultivates a small number of topics and icons that many other artists associate with social justice, protest, and activism. However, René treats these icons in a profoundly different manner from their conventional depiction in Mexican or Mexican-American art, which can be vociferous in its protest—angry, *muy exigente,* and threatening—or brimming with cultural pride. The protests of conventional social justice art have been predictable, reflecting events of the time—such as works that urge the United States to get out of Vietnam and many other locales, or solidarity with the Ejército Zapatista de Liberación Nacional—or focusing on very specific political, often local causes, such as education, political campaigns, or police brutality. Cultural pride is often evoked, and by no *taller* more successfully than the Royal Chicano Air Force of the San Francisco Bay and Sacramento: lowrider events feature a fiery Chevrolet, rallies use the United Farm Worker eagle icon, marches are conducted under the inspirational banner of the Virgin of Guadalupe, protesters militate around a building with icons of Che Guevara. There is the *vato loco* or a zoot-suiter with a confrontational attitude right in your face; *vatos* and *cholas* sport the Virgin of Guadalupe tattooed on their backs; homeboys quaff a few beers on the stoop.

Very few of the above conventions are apparent in Arceo's work. One of René's well-known works is *Homage to Carlos Cortez* (linocut, 1998/1999), the grand old man of Chicano and Chitown graphics who worked with the Wobblies (International Workers of the World) and was editor of their union paper, *The Industrial Worker.* He executed classic works depicting union leader Joe Hill and Ricardo Flores Magón in prison writing a manifesto that "art for art's sake" is

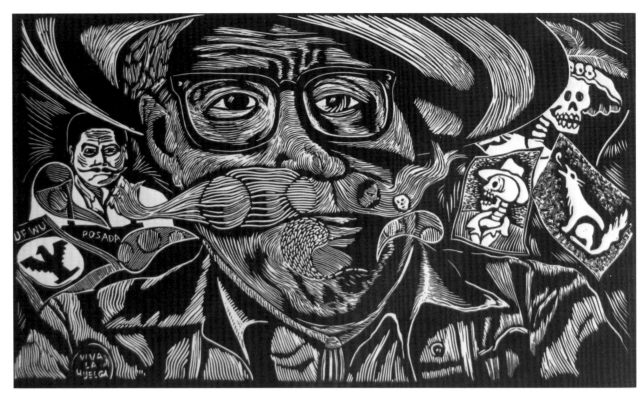

Homage to Carlos Cortez, linocut 10.5x18, 1999

Un estampado compuesto principalmente de curvas amplias sugiere un sombrero en la cima de la cabeza de Zapata. El resto del trabajo es una serie que, para la mirada del espectador, sugiere extremo movimiento tanto en las partes que lo componen como en el conjunto de la obra. Los elementos formales son los que predominan. El título de René alude al mito permanente de Emiliano: que él nunca murió, que está esperando el momento en que más lo necesitemos para volver, renacido desde su refugio en la montaña; así como el 1 de enero de 1994, el Ejército Zapatista de Liberación Nacional encontró inspiración en él. La interpretación de René del "renacimiento" de Zapata, rompe definitivamente con el temprano folclore o las interpretaciones militantes de Zapata. En vez de eso, Arceo trae el antiguo héroe folclórico a una nueva vida, no como un héroe y casi ni siquiera como una figura humana, sino como un un ejemplo de la nueva gráfica de lo abstracto, geométrico y del arte óptico. Zapata ahora renace, no en la forma del arte naif ni en la versión del realismo socialista, sino de una manera post revolucionaria, post PRI, dentro del expresionismo semifigurativo.

El ejemplo de Zapata no es casualidad. René cultiva un número pequeño de temas e íconos que también utilizan otros artistas preocupados por la justicia social, la protesta y el activismo. Pero René trata estos íconos de un modo profundamente diferente a las representaciones convencionales del arte mexicano, o mexicano-americano, el cual puede ser altisonante en su protesta —enojado, muy exigente y amenazante— o rebosante de orgullo cultural. Las protestas que se reflejan en el arte de justicia social convencional, han sido previsibles y muestran los acontecimientos de la época —tales como obras que instan a Estados Unidos a salir de Vietnam y de otros lugares, *Yankees go home,* o que promueven solidaridad con el Ejército Zapatista de Liberación Nacional— enfocados en áreas políticas específicas, a menudo causas locales tales

como educación, campañas políticas o brutalidad policial. El orgullo cultural es a menudo invocado y en ningún taller con más éxito que en la Royal Chicano Air Force de la bahía de San Francisco y Sacramento, en eventos de lowrider pilotos que presentan flamantes Chevrolet, manifestaciones que usan el ícono del águila de la United Farm Workers, marchas encabezadas por el estandarte con la Virgen de Guadalupe, o manifestantes militando alrededor de un edificio con íconos del Che Guevara. Hay un vato loco o un *zoot-suiter* con una actitud directa de enfrentamiento; vatos y cholas llevan a la Virgen de Guadalupe tatuada en sus espaldas; *homeboys* toman unas cervezas en el porche. Y cosas así por el estilo.

Muy pocos de los convencionalismos citados anteriormente son visibles en la obra de Arceo. Una de las obras más reconocidas de René es el linograbado *Homenaje a Carlos Cortez,* 1998–1999. En éste se muestra el consagrado maestro de los gráficos chicanos y de Chitown quien trabajó con los Wobblies (International Workers of the World) y fue el editor de su periódico sindical, *The Industrial Worker.* Realizó obras clásicas como la que representa al líder sindical Joe Hill y la que muestra a Ricardo Flores Magón en prisión escribiendo un manifiesto de que "el arte por el arte mismo" es puro pedo. El maravilloso linograbado de René tiene el águila de la UFW como un templo mesoamericano invertido, un "¡Viva la huelga!" prendido de Carlos, un retrato de Posada, un par de calaveras y otros íconos semejantes. Se ve lo que se ve, pero se lo dice de diferente manera. Este conjunto de íconos no es una declaración coordinada de justicia social. René cultiva las cualidades de lo pequeño y lo modesto. Aquí no hay un manifiesto revolucionario, ni ningún *épater la bourgeoisie,* ni Gran Guiñol. En cambio, los íconos están puestos en un *collage* para darnos una mirada de la vida del hombre y su trabajo. El centro de atención no es ningún tema de protesta social sino un primer plano del rostro de Carlos. Como en otras obras, su

puro pedo. René's wonderful linocut has the UFW eagle like an inverted Mesoamerican temple, a "¡Viva la huelga!" pin on Carlos, a portrait of Posada, a couple of *calaveras,* and other such icons. It looks the look but it talks a different talk. This *conjunto* of icons makes no concerted social justice statement. René cultivates the qualities of understatement and modesty. There is no revolutionary manifesto here, nor any *épater la bourgeoisie* nor Grand Guignol. Instead the icons are arrayed in a collage to give us an appreciation for the man's life and work. The center of attention is not any of the social protest items but a close-up of Carlos's face. As in other works, his mustache looks like wings ready to take off into the air. This is a work of profound originality, putting the militant icons in their due place and evoking a personality by means of a penetrating, patterned, undulating, and dynamic portrait. All conventionalism is neutralized even as the identifying icons of social activism are in place.

In profound contrast to all of the conventional "political" artistic expressions of support for the Zapatista *comandantas* and *comandantes,* for the images of the charismatic, masked, pipe-smoking Subcomandante Marcos, René Arceo has produced *Lacandón Boy* (linocut, 2008). This is a simple chiaroscuro portrait of a Lacandón with an extraordinarily powerful face and long hair in the indigenous style, framed by hundreds of white lines in the black space like so many fireflies or points of light: the eyes, the nose, the lips, the long black hair, the face slightly tilted up. There is no defiance here, no *mueca trillada.* No weapons, no conventions at all. He is dressed in white. The *grabado* takes control of the negative space. This is one of René's truly extraordinary successes, and it moves me to the core. Sign me up; I want to be side by side in solidarity with that Lacandón.

What *mexicano* or Chicano artist plucked from Cojumatlán and plunged into Chitown can fail to be a cauldron of oppositions? In a former century, Al Jolson sang a catchy little tune, "Me and My Shadow." René's soul is made of sterner stuff. Let's call his ancient as well as *nueva trova* "Me and My Nahual." Check out *Nahual* (linocut, 2007) and *Mestizo* (linocut and water color, 2009) for a hint of René's paean. "Me" is the intellectual, discerning, well-lit, nicely groomed, self-reflecting cogito. He looks good in a pencil drawing. The ancient Mesoamerican "nahual" is the untrammeled, brooding archetype of the shadow, the Jungian syzygy. He looks awesome in a linocut and watercolor.

Arceo prints, paints, educates, and curates. He partakes of modernism, cubism, surrealism, neo-Expressionism of the *Neue Wilden,* optical art, and magical realism. He is the artist of forms, ideas, political slogans, religious icons, sophistication, skyscrapers, *políticos, poetas,* and *cuentistas.* His affinity to poets and writers is an *ai va de cuento* that the editors of the Bilingual Press/Editorial Bilingüe have come to appreciate and to affiliate. He is the "me" that looks at himself from outside himself. The *nahual* is the unbridled other: magical, wild, awesome, and sometimes awful. Sometimes in the same work, he expresses folk culture, *campesino* popular religion, fiery thrusts and spatial aspirations, and alienation in the big city, Chicagoland. René Arceo is both a Mexican and a Chicano artist. His *mexicanidad* has been fashioned and fired by his *chicanismo.* Fused together, the "me and my nahual" are the Chicago sophisticate educated at the Chicago Art Institute and the Cojumatlán Chicano alienated in Chicago, which is the natural condition of Latinos in such a skyscraping habitat.

The cogito and the *nahual* often co-inhabit the same work of art, just as they co-inhabit his persona. The *nahual* reveals itself in masks and curlicues, in *brujo* swirls and multicolored flames, in *amor brujo* and *duende,* in the powerful alternating *arranques* of jealousy or generosity on the part of the deities of ancient Mesoamerica. Sometimes the *nahual* emerges from the work of art harnessed and channeled by an intellectual riff. Arceo looks down on his other from the window of a penthouse. Other times, the *brujo* is unleashed like a bolt or a whip. Then it returns to the holster. And then there are those artistic moments when the *nahual* completely takes over. René looks up at it like Homer on his knees before Odysseus or the kid peering at terrifying Quetzalcoatl, the god of art, the god of implacable wind. Sometimes with uncanny ability, René mounts astride this plumed serpent, his legs tight around its sinuous, slithering soma, his hands clinging for dear life to the defining quetzal-feathered crest atop its smooth surface.

Andreu, José Agustin. René Arceo: *New Expressions, Ancient Roots.* 2002. As quoted in René Hugo Arceo Bibliography. http://www.arceoart.us/bibliography/jose_andreu.htm. (Accessed 14 February 2010.)

Arceo, René H. Rene Hugo Arceo Home Page. http://www.arceoart.us/index.html. (Accessed 14 February 2010.)

Arceo-Frutos, Rene H. *José Guadalupe Posada Aguilar.* Chicago: Mexican Fine Arts Center-Museum, 1989.

Berdicio, Roberto, and Stanley Appelbaum. *Posada's Popular Mexican Prints: 273 Cuts by José Guadalupe Posada.* New York: Dover, 1972.

Jung, Carl, Gerhard Adler, and R. F. C. Hull. *The Archetypes and the Collective Unconscious.* Princeton: Princeton University Press, 1981.

Keller, Gary D., et al. *Contemporary Chicana and Chicano Art: Artist, Works, Culture, and Education.* 2 vols. Tempe, AZ: Bilingual Press, 2002.

Reyes Palma, Francisco. *Leopoldo Méndez: El oficio de grabar.* Mexico: Consejo Nacional para la Cultura y las Artes, 1994.

Albañil, watercolor 34x24, 1989

ART
AUCTION
BENEFIT

WEDNESDAY DECEMBER 4TH, 1991 • 6:30 - 8:30 P.M. • FREE ADMISSION
The Wild Onion Restaurant • 3500 N. Lincoln • Chicago Illinois • (312) 871-5113

Invitación a una subasta de arte del Taller Mexicano de Grabado con el grabado del *Niño lacandón*, 1991

al, perspicaz, luminoso, cuidadosamente pulido, autorreflejante cogito. Él se ve bien en un dibujo a lápiz. El antiguo "nahual" mesoamericano no tiene restricciones, es el inquietante arquetipo de la sombra, la sicigia junguiana. Se le ve impresionante en linograbado y acuarela.

Arceo imprime, pinta, educa y cura. Participa del modernismo, cubismo, surrealismo, neo expresionismo de la *Neue Wilden*, arte óptico y realismo mágico. Él es el artista de las formas, ideas, consignas políticas, íconos religiosos, sofisticación y rascacielos, políticos, poetas y cuentistas. Su afinidad con los poetas y escritores es un *ai va de cuento*, que los editores de la Bilingual Press/Editorial Bilingüe han llegado a apreciar y adherir. Él es el "yo" que se ve a sí mismo desde fuera de sí mismo. El nahual es el otro desenfrenado: mágico, salvaje, imponente y por momentos terrible. A veces en la misma obra, él expresa la cultura folclórica, la religión campesina popular, las acometidas vehementes y las aspiraciones espaciales, y la alienación de la gran ciudad: Chicagolandia. René Arceo es a la vez un artista mexicano y chicano. Su mexicanidad ha sido modelada y fogueada por su chicanismo. Fusionados, "yo y mi nahual" son el chicagüense sofisticado, educado en el Instituto de Arte de Chicago, y el chicano de Cojumatlán alienado en Chicago, que es la condición natural de los latinos en un hábitat de rascacielos.

El cogito y el nahual a menudo cohabitan en la misma obra de arte, del mismo modo que cohabitan en su persona. El nahual se revela a si mismo en máscaras y rizos, en remolinos brujos y llamas multicolores, en amor brujo y duende, en la poderosa alternancia de arranques de celos y generosidad de las deidades de la antigua Mesoamérica. A veces el nahual emerge de la obra de arte, utilizado y canalizado como un *leit motiv* intelectual. Arceo mira a su otro desde la ventana de un *penthouse*. Otras veces, el brujo se libera como un rayo o un látigo. Luego retorna a su funda. Y después hay esos instantes artísticos cuando el nahual toma el control. René lo mira como Homero de rodillas frente a Odiseo o el niño al terrorífico Quetzalcoatl, el dios del arte, el dios del implacable viento. A veces, con extraordinaria habilidad, René se monta a horcajadas sobre la serpiente emplumada; sus piernas firmes alrededor de su sinuoso, resbaladizo cuerpo; sus manos aferrándose para salvar su vida a la cresta superior del quetzal emplumado.

bigote se ve como alas prontas para despegar por el aire. Ésta es una obra de profunda originalidad, donde se ponen los símbolos militantes en su debido lugar y se evoca una personalidad por medio de un penetrante, detallado, ondulante y dinámico retrato. Todo convencionalismo es neutralizado, incluso los íconos que identifican el activismo social están en segundo plano.

En contraste con las expresiones convencionales del arte político, de respaldo a las comandantas y comandantes zapatistas, con imágenes del carismático, enmascarado, fumador de pipa Subcomandante Marcos, René Arceo ha producido *Lacandón Boy*, 2008. Éste es un sencillo retrato en claroscuro de un lacandón con una extraordinaria y poderosa cara y larga melena indígena, enmarcado por cientos de líneas blancas en un espacio negro como muchas luciérnagas o puntos de luz: los ojos, la nariz, los labios, el largo y negro pelo, la cara levemente inclinada hacia arriba. No hay desafío aquí, ninguna mueca trillada. No armas, no convencionalismos. Él está vestido de blanco. El grabado se hace del espacio negativo. Éste es uno de los éxitos verdaderamente extraordinarios de René, y me conmueve hasta la médula. ¡Reclútenme: yo quiero estar lado a lado, solidariamente, con este lacandón!

¿Qué artista mexicano o chicano, sacado de Cojumatlán e insertado en Chitown puede dejar de ser un caldero de oposiciones? En el siglo pasado, Al Jolson cantaba una melodía pegajosa, "Me and my shadow". El alma de René está hecha de un material más fuerte. Llamemos a su antigua y nueva trova: "Me and my Nahual". Dejemos *Nahual*, 2007, y *Mestizo*, 2009, como un hálito del canto de René. "Me" es lo intelectu-

Andreu, José Agustin. René Arceo: *New Expressions, Ancient Roots*. 2002. Citado en René Hugo Arceo Bibliografía. http://www.arceoart.us/bibliography/jose_andreu.htm. (Consultado el 14 de febrero 2010.)

Arceo, René H. Home Page. http://www.arceoart.us/index.html. (Consultado el 14 de febrero de 2010.)

Arceo-Frutos, Rene H. *José Guadalupe Posada Aguilar*. Chicago: Mexican Fine Arts Center-Museum, 1989.

Berdicio, Roberto, and Stanley Appelbaum. *Posada's Popular Mexican Prints: 273 Cuts by José Guadalupe Posada*. New York: Dover, 1972.

Jung, Carl, Gerhard Adler, and R. F. C. Hull. *The Archetypes and the Collective Unconscious*. Princeton: Princeton University Press, 1981.

Keller, Gary D., et al. *Contemporary Chicana and Chicano Art: Artist, Works, Culture, and Education*. 2 vols. Tempe, AZ: Bilingual Press, 2002.

Reyes Palma, Francisco. *Leopoldo Méndez: El oficio de grabar*. México: Consejo Nacional para la Cultura y las Artes, 1994.

Traducción: MARCELA MENA

"CAOS" ARCO 85'

DRAWINGS

DIBUJOS

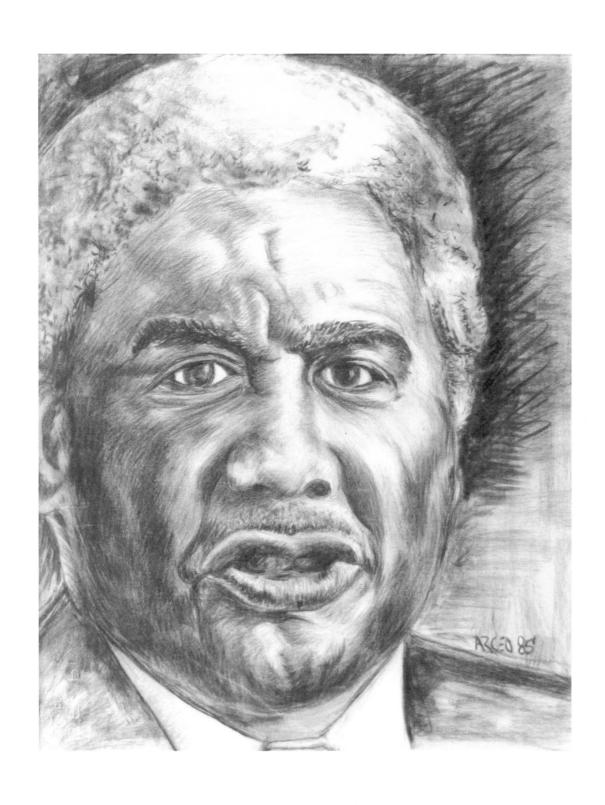

Harold Washington, charcoal 22x17, 1985

Self Portrait I, pencil 11x8.5, 1985 Self Portrait II, pencil 11x8.5 1985

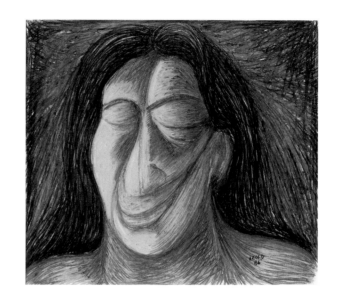

El greñas, pastel 17.5x22, 1986 Retrato, pastel 17x21, 1986

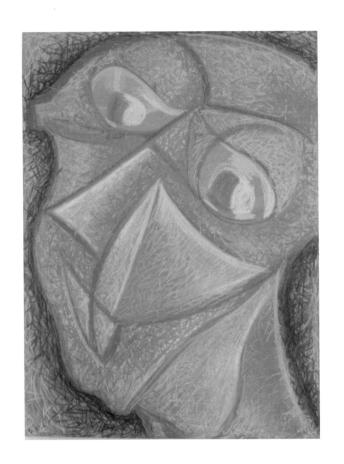

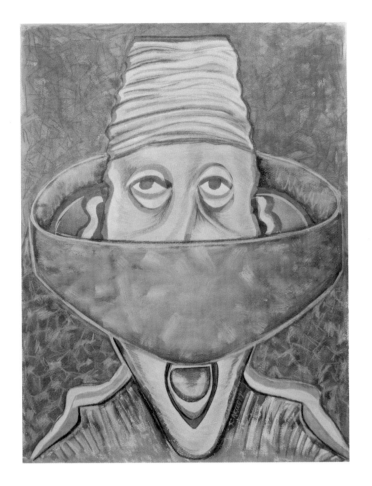

Face, pastels 25x18, 1987

El estornudo, watercolor & color
pencil 26x20, 1989

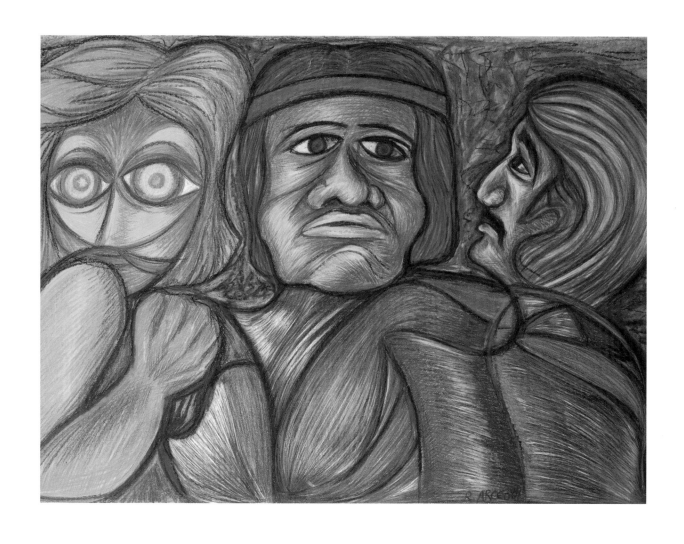

Three Figures, oil pastel 28x42, 1989

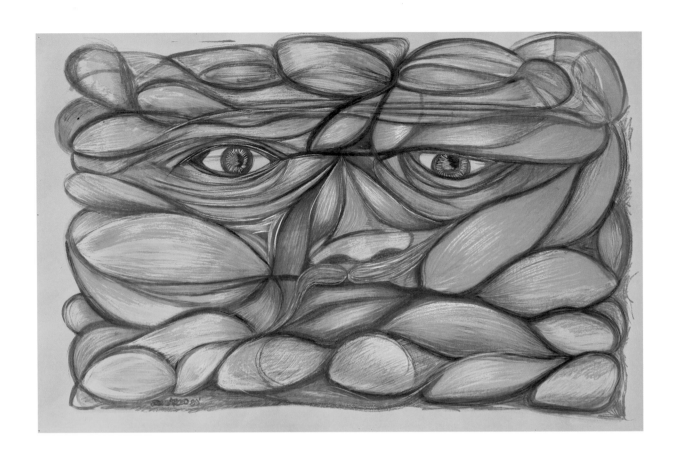

Cloud Face, watercolor & color pencil 28x42, 1989

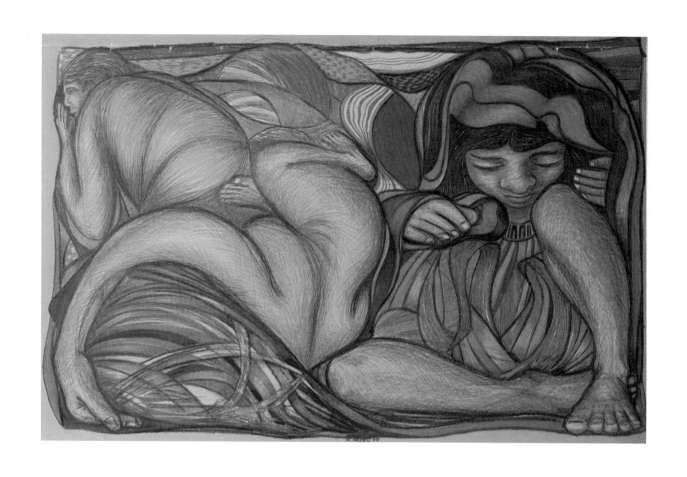

El mundo textil, watercolor & color pencil 28x42, 1989

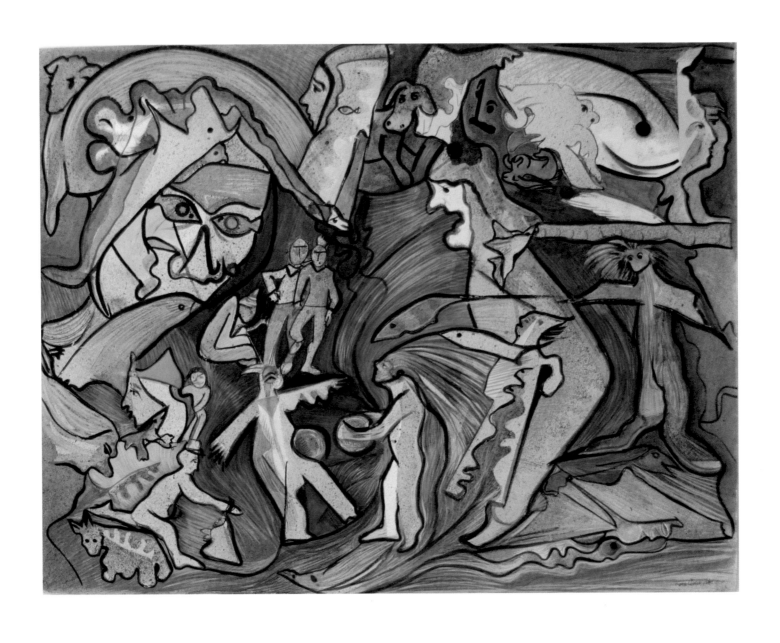

El juego de pelota, watercolor & color pencil 23x30, 1989

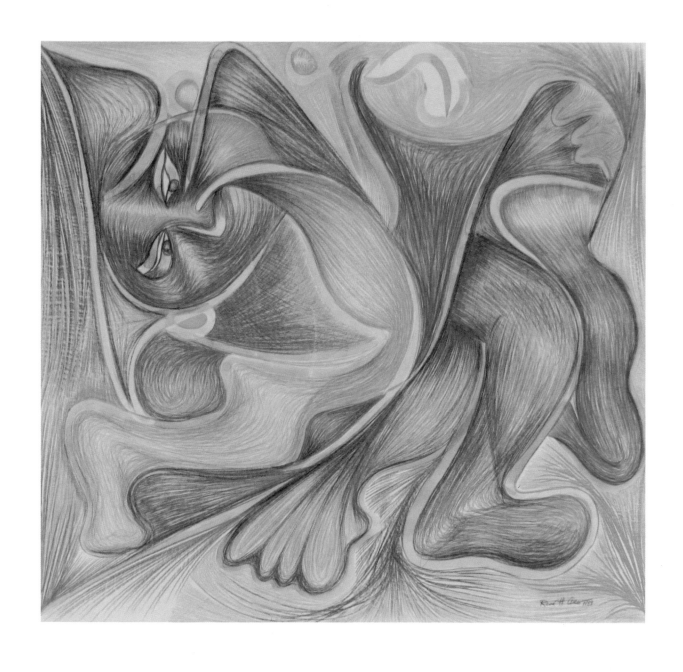

Desmembrado, watercolor & color pencil 23x25, 1989

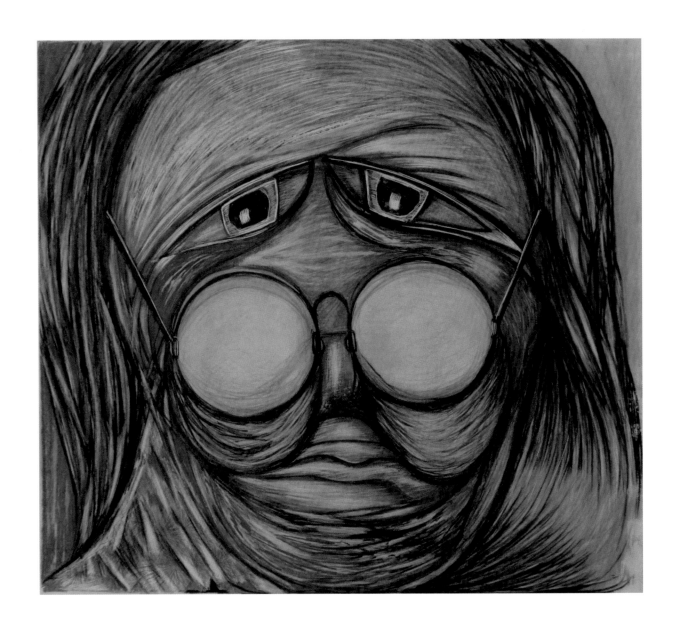

Abuela, color pencil & scratching 16x18, 1990

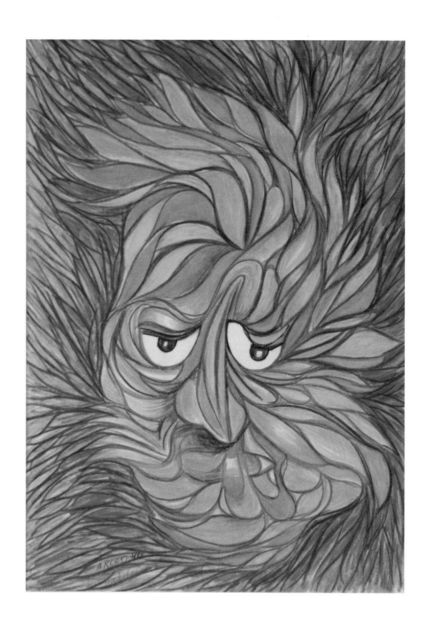

Fire Face, color pencil 11x8.5, 1990

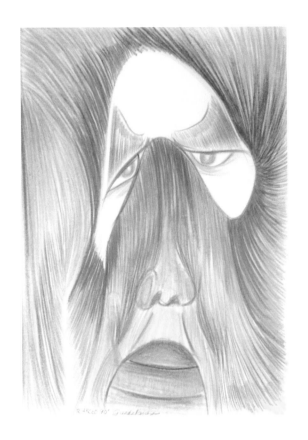

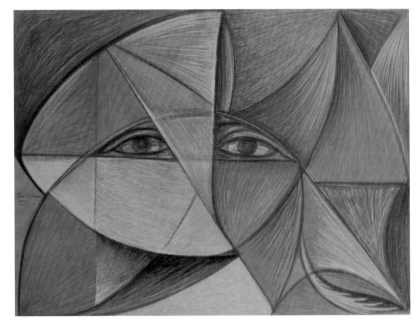

Masked Face, color pencil, Nostalgia, color pencil 19x25, 1993
11x8.5, 1990

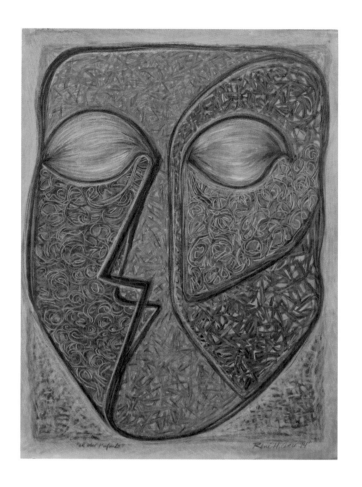

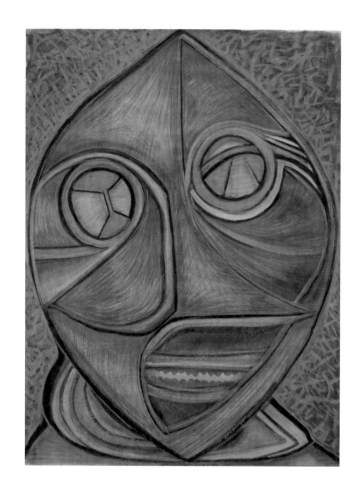

El mar profundo, watercolor
& color pencil 26x20, 1994

Face, watercolor
& color pencil 26x20, 1994

Futuro Obama, Collection of Eva C. Smith, color pencil, 2009

SERIES

ENERGÍA UNILATERAL SERIE

From the Shadows of Green,
acrylic on paper 11x8.5, 2001

Connectivity I,
acrylic on paper 11x8.5, 2001

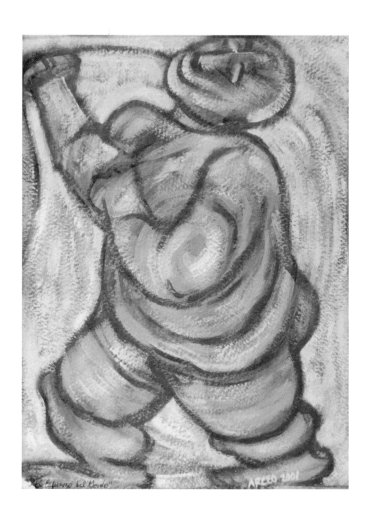 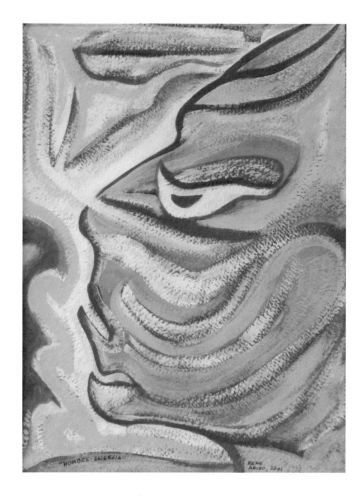

ENERGÍA UNILATERAL SERIE

El esfuerzo del gordo,
acrylic on paper 11x8.5, 2001

Hombre-Energía,
acrylic on paper 11x8.5, 2001

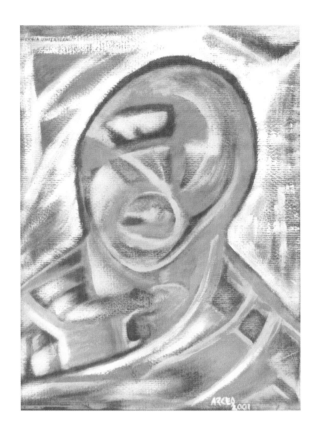

ENERGÍA UNILATERAL SERIE

Siluetas acrobáticas,
acrylic on paper 11x8.5, 2001

Energía unilateral
acrylic on paper 11x8.5, 2001

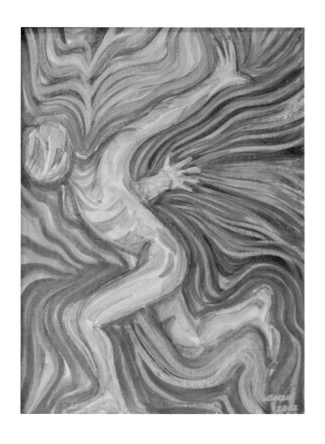

ENERGÍA UNILATERAL SERIE

Moving Forward,
watercolor 11x8.5, 2002

Energía interna,
watercolor 11x8.5, 2002

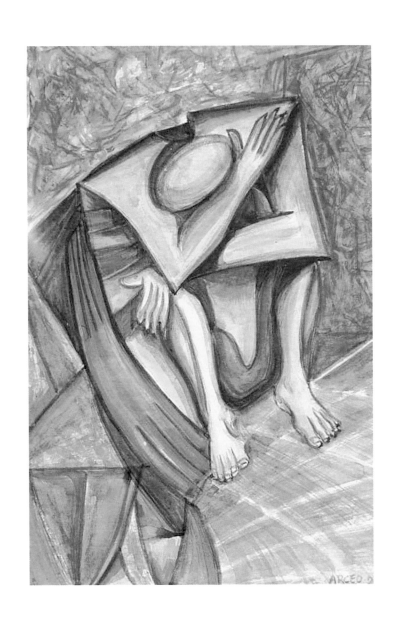

ENERGÍA UNILATERAL SERIE

Energía triste, watercolor 11x8.5, 2002

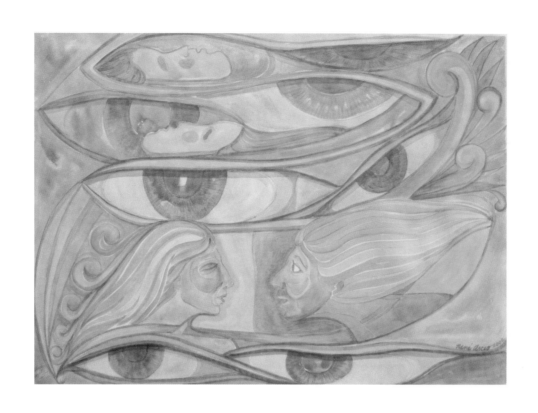

POLONIA SERIE

Polonia: Horal, watercolor 22x30, 2002 • Seeds of Wind,
watercolor 22x30, 2002

POLONIA SERIE

Polonia: Spring Song,
watercolor 30x22, 2002

Polonia: Spring Freshness,
watercolor 30x22, 2002

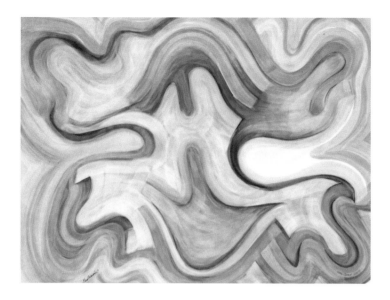

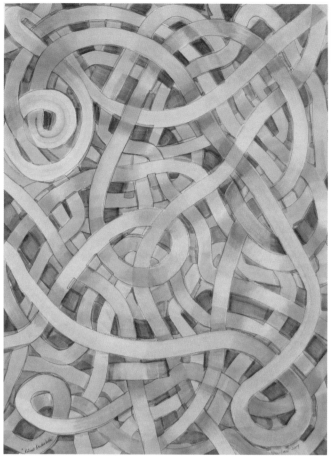

RITMO DE LA NATURALEZA SERIE

Gestación,
watercolor 26x20, 2004

Ritmo ondulado,
watercolor 26x20, 2004

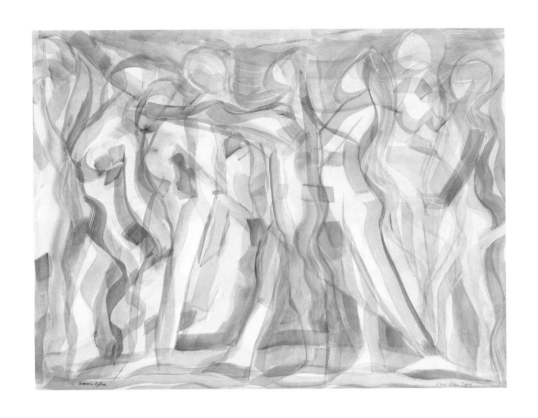

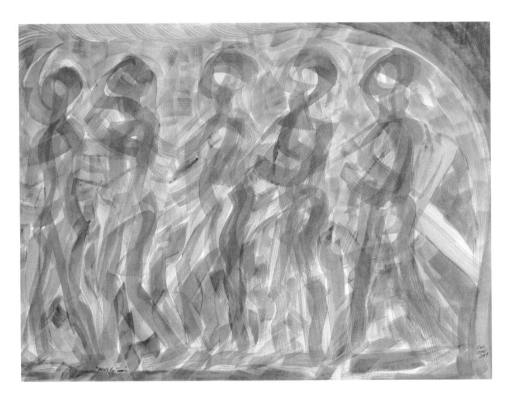

RITMO DE LA NATURALEZA SERIE
Ritmo de mujeres, watercolor 26x20, 2004
Ritmo de hombres, watercolor 26x20, 2004

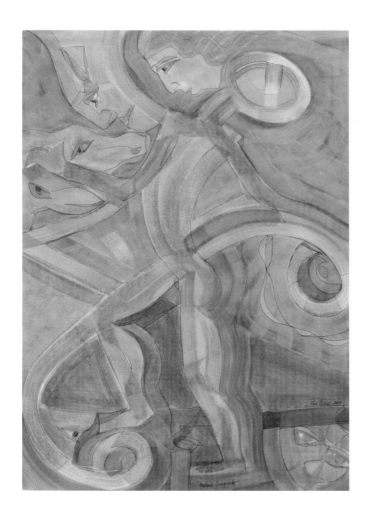

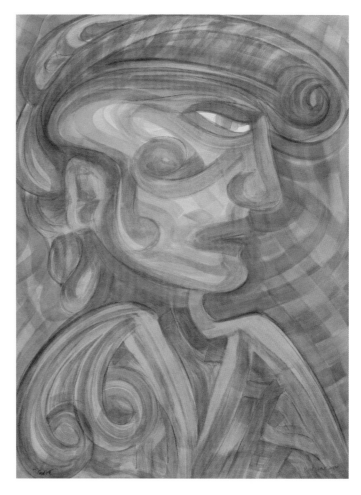

RITMO DE LA NATURALEZA SERIE

Bailarín inspirado,
watercolor 26x20, 2004

Torero,
watercolor 26x20, 2004

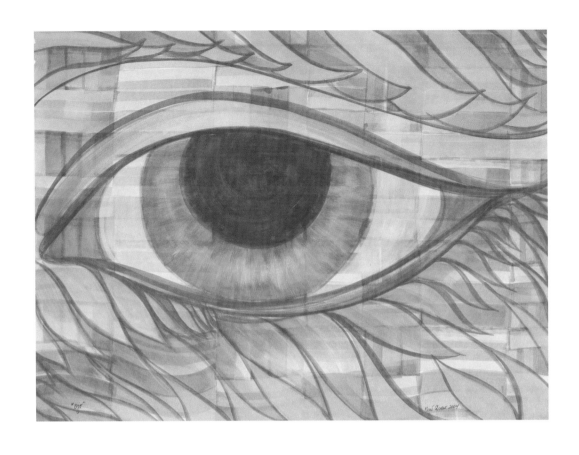

RITMO DE LA NATURALEZA SERIE

Ojo moreno, watercolor 20x26, 2004

PAINTINGS

PINTURAS

Untitled,
oil on canvas 40x26, 1980

Eye,
acrylic on canvas 24x18, 1981

Transparent Man,
acrylic on canvas 40x26, 1980

Woman and New Life,
acrylic on canvas 40x26,1981

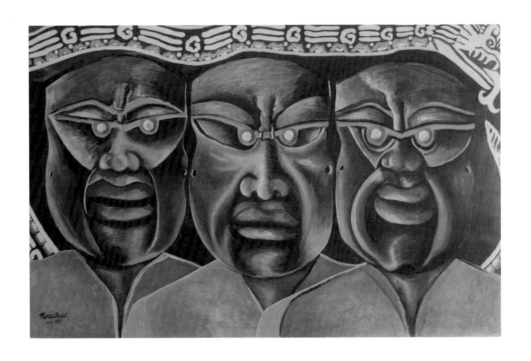

Máscaras, acrylic on paper 26x40, 1985
Chamanes, acrylic on paper 26x40, 1985

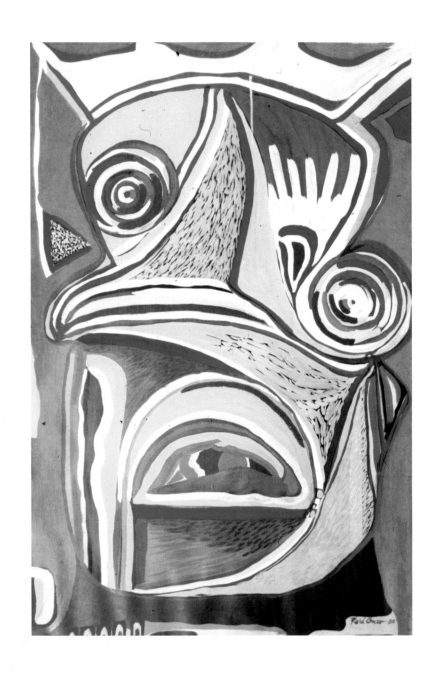

Homage to Picasso, acrylic on paper 40x26,1985

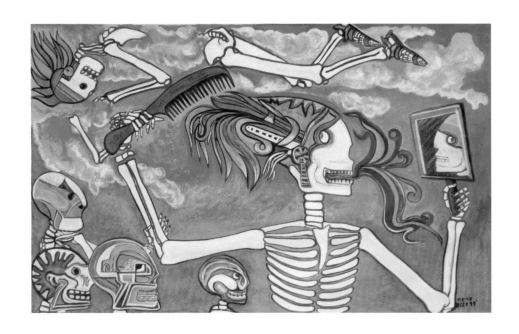

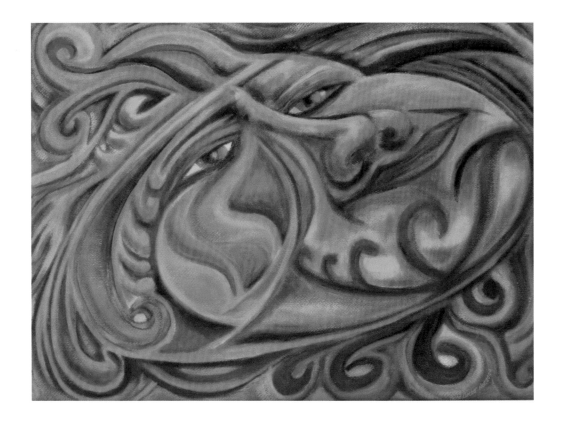

Calavera embelleciéndose, acrylic on paper 14x23.5, 1999
Cabeza florecida, acrylic on paper 22x30, 2000

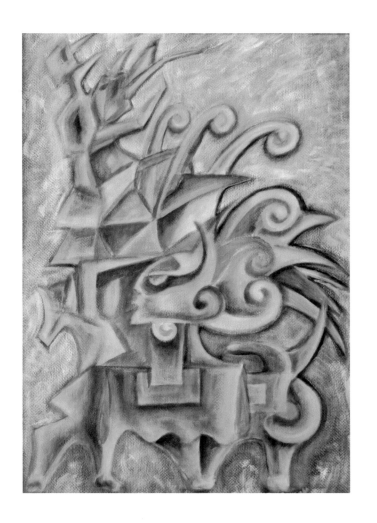

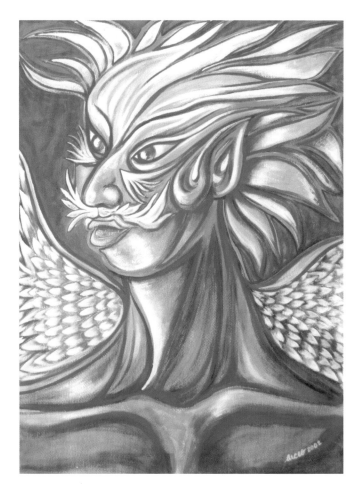

Bull,
acrylic on paper 30x22, 2000

Ángel,
acrylic on paper 30x22, 2002

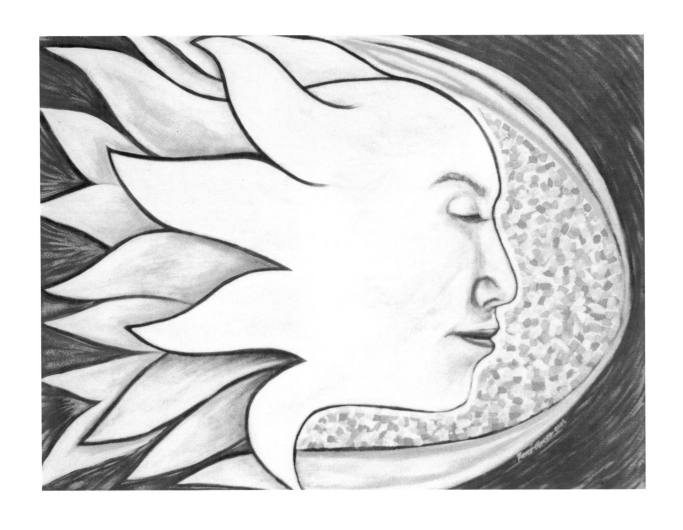

Venus, acrylic on paper 22x30, 2002

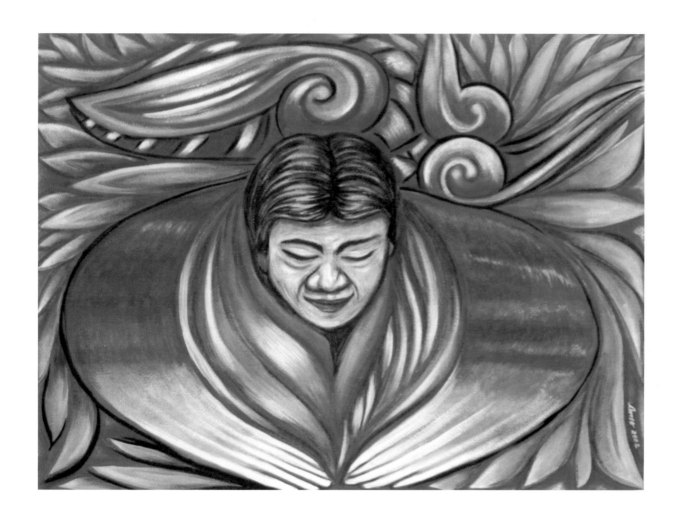

Pray, Sleep & Birth, acrylic on paper 30x22, 2002

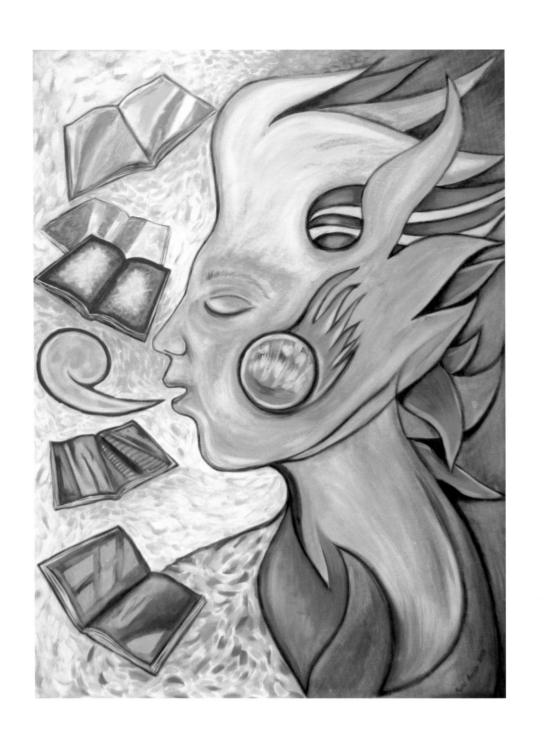

Books, acrylic on canvas 40x30, 2003

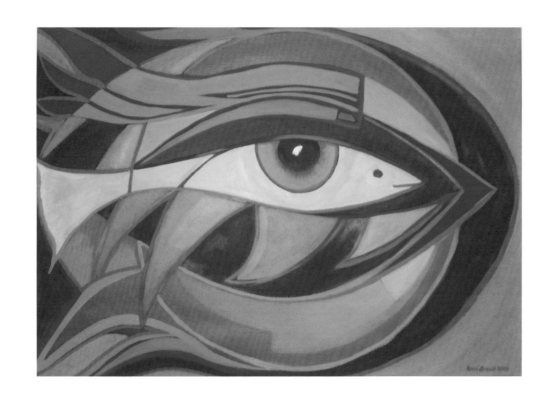

Homage to Zalce, Collection of Eva C. Smith, acrylic on paper
26x20, 2003

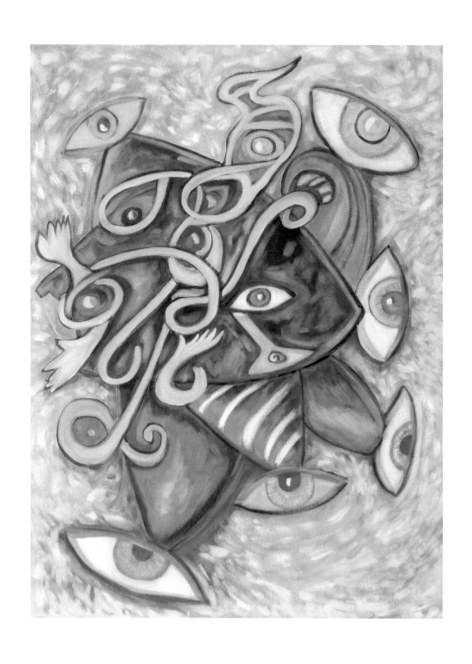

Eyed Figure, acrylic on canvas 24x18, 2004

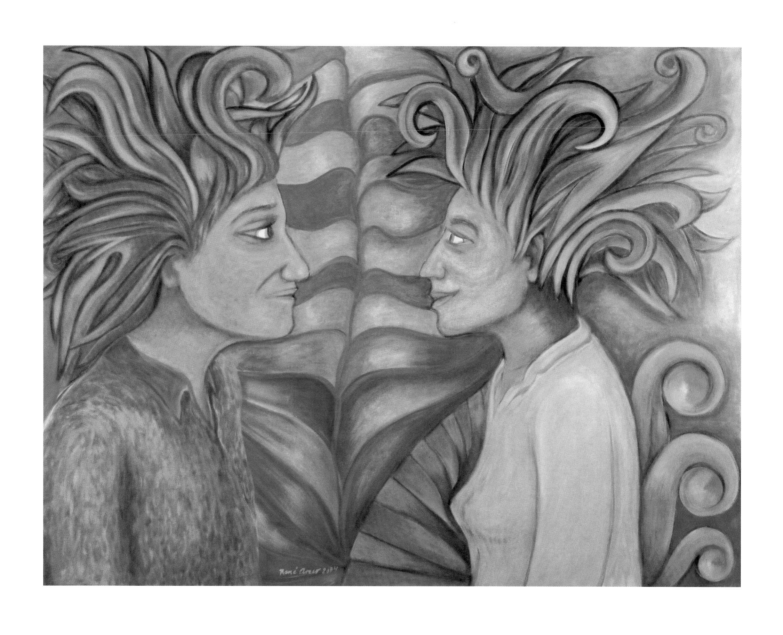

Pareja, acrylic on canvas 30x40, 2004

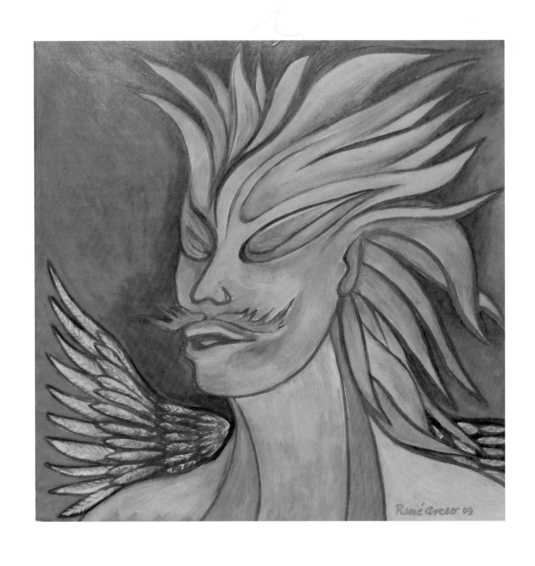

Angel verde, acrylic on board 12x12, 2009

COLLAGES

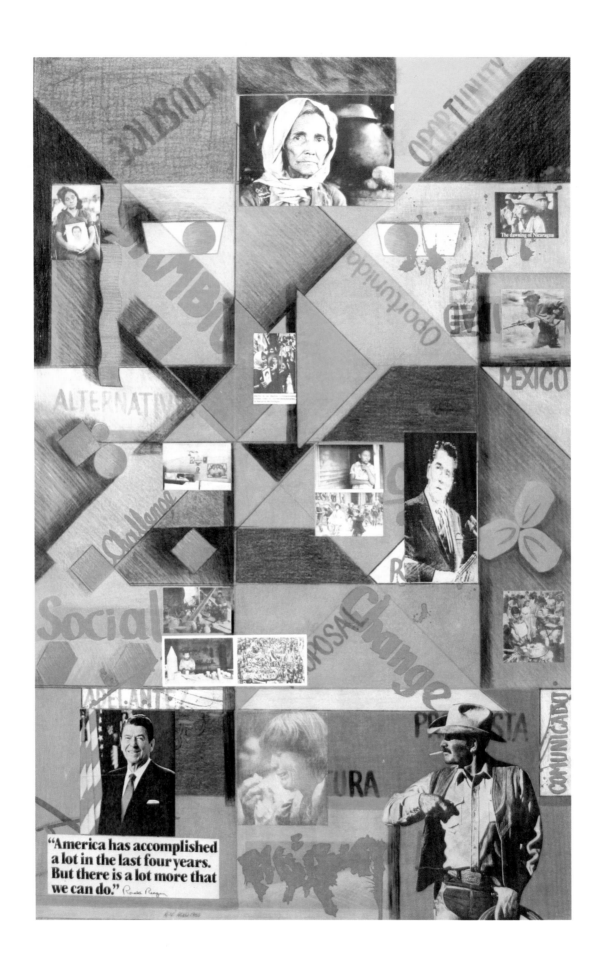

Social Change, collage 40x26, 1985

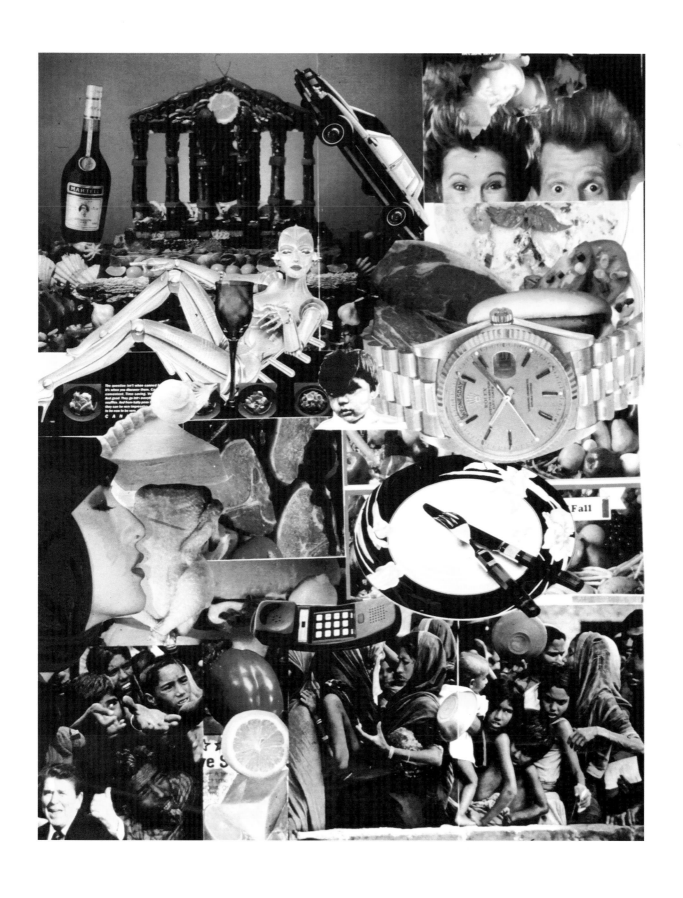

El Santo Reagan, collage 32x26, 1987

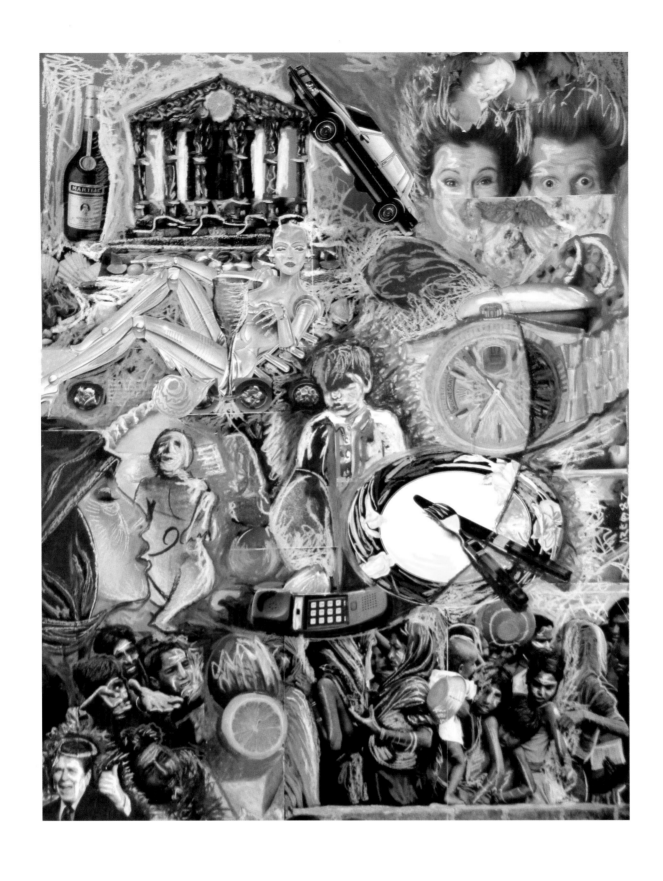

Abundancia, collage 28x22, 1987

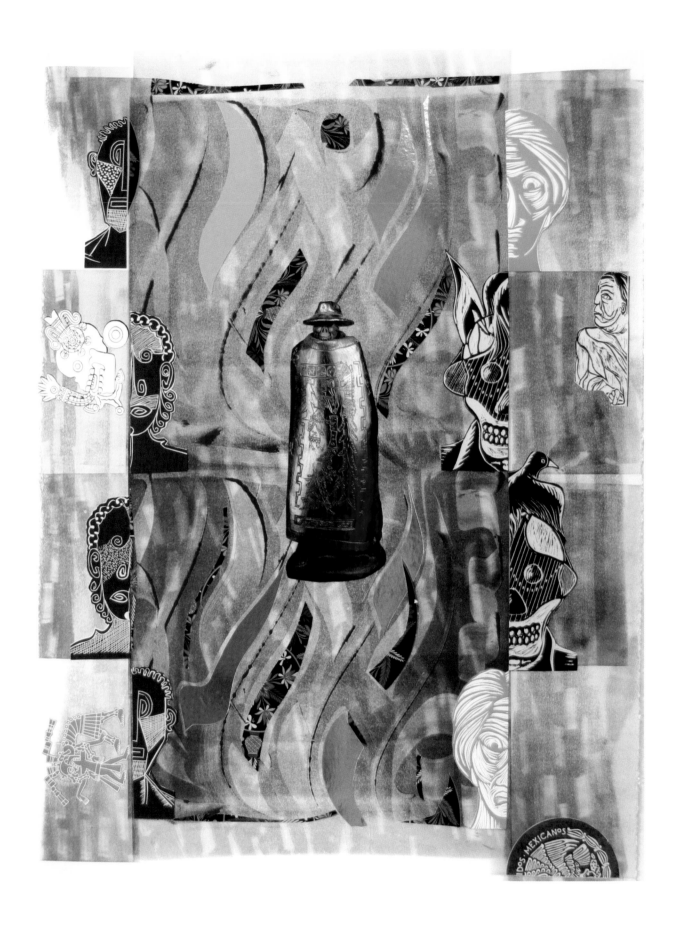

Abuela muerte, Collage, 30x22, 1990

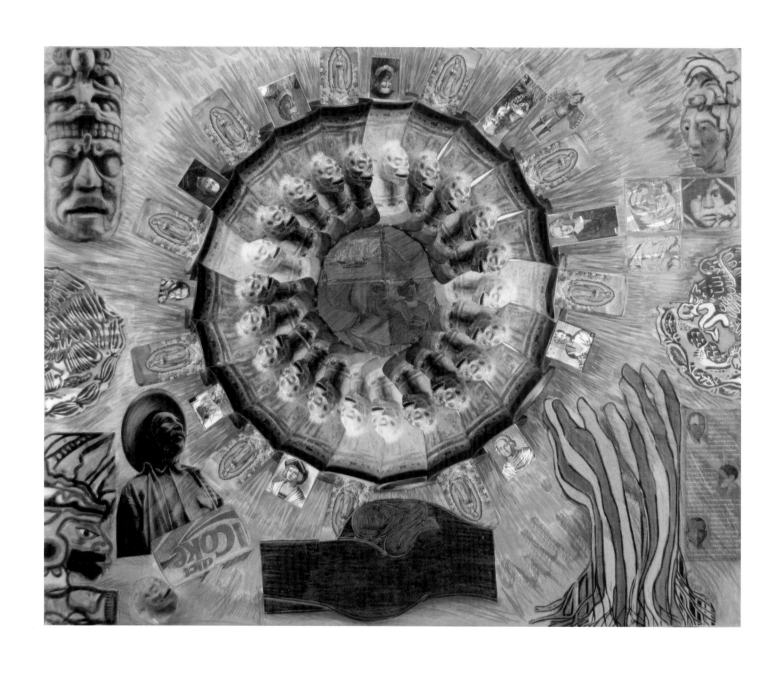

The Eclipse of Tonatzin, collage 32x40, 1992

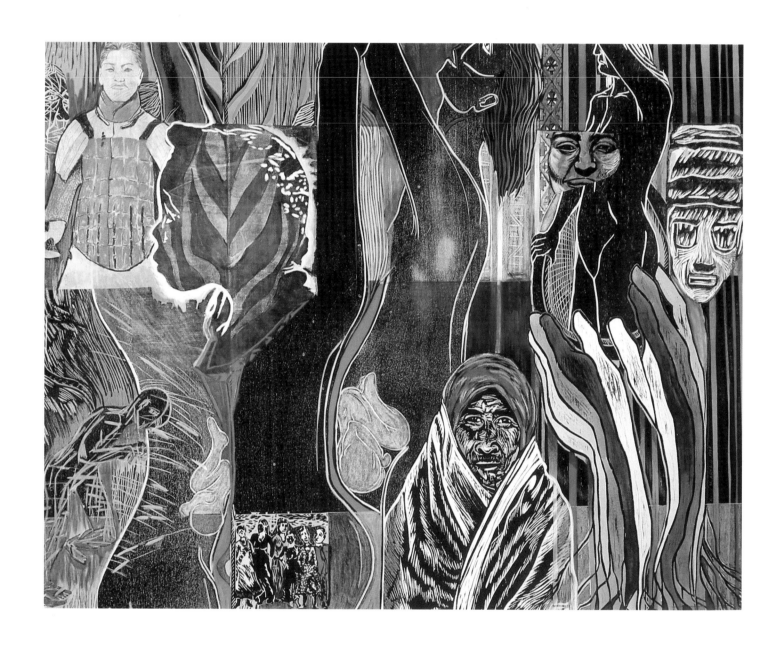

Mother Earth, collection of Norstrom, Oak Brook, collage
24x32, 1991

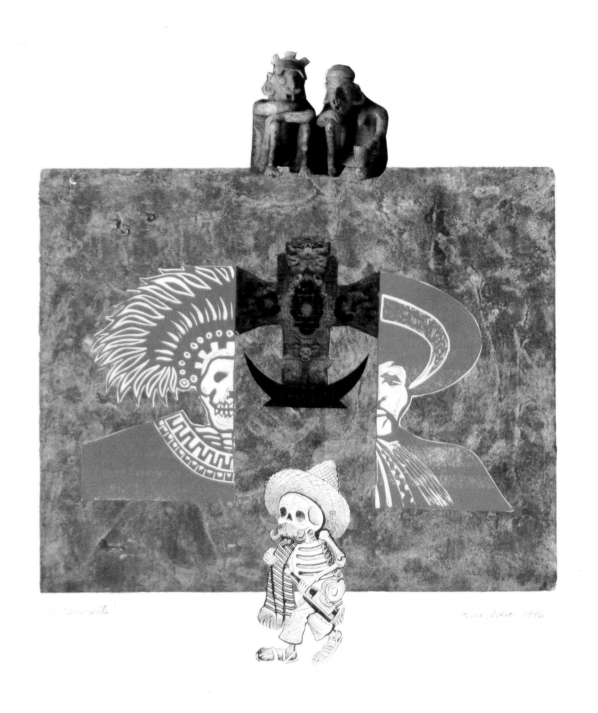

El caminante, collograph & collage 18x22, 1996

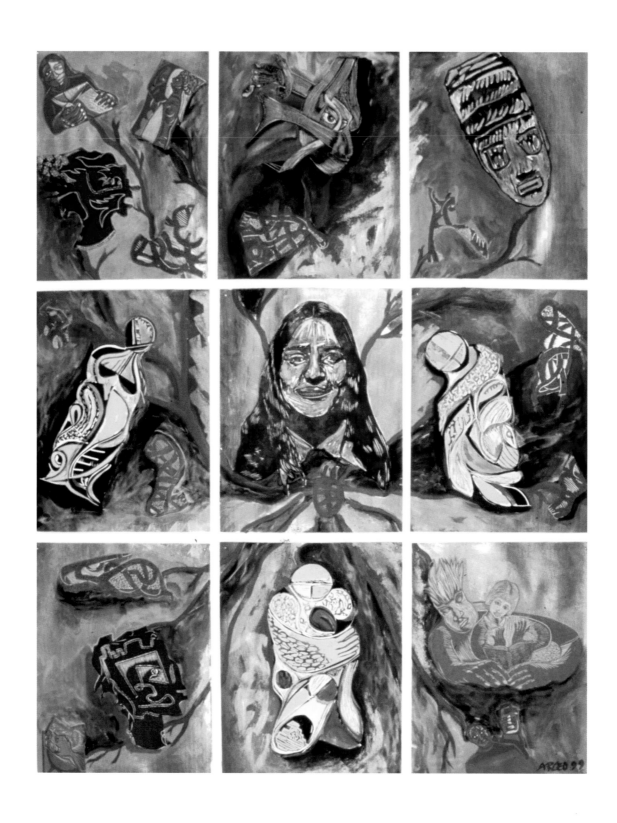

Untitled, collage 33x26, 1999

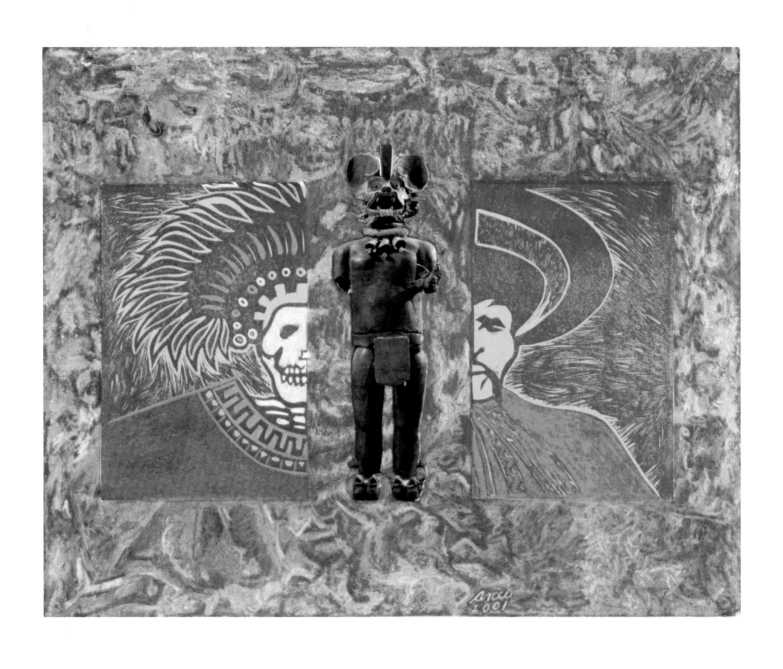

Hombre-Murciélago, collage 11x16, 2001

PRINTS

GRABADOS

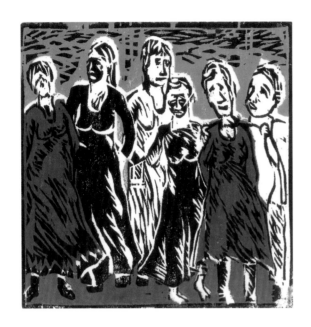

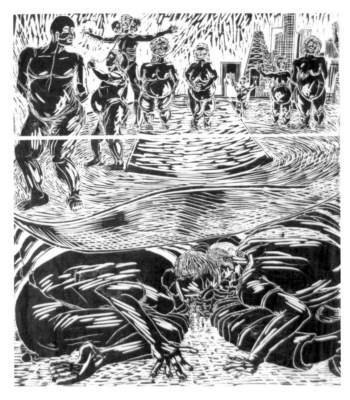

5 Women and a Man,
woodcut 4x4, 1983

Dance of the Rich,
woodcut 24x21.75, 1983

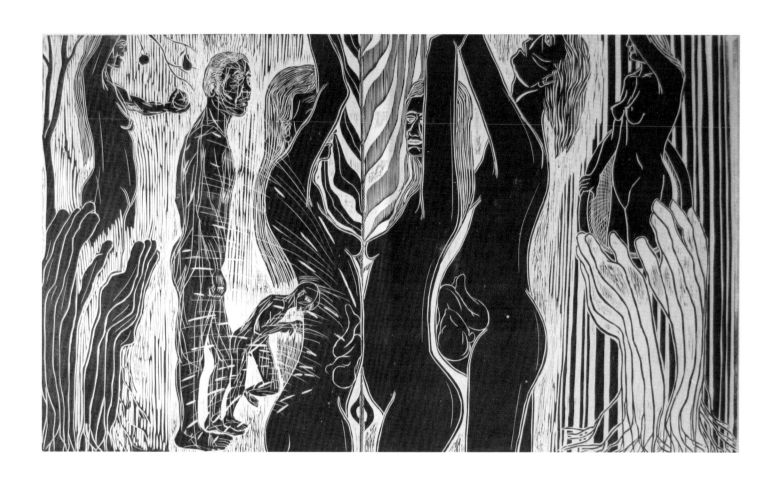

Fertilidad, woodcut 24x41, 1983

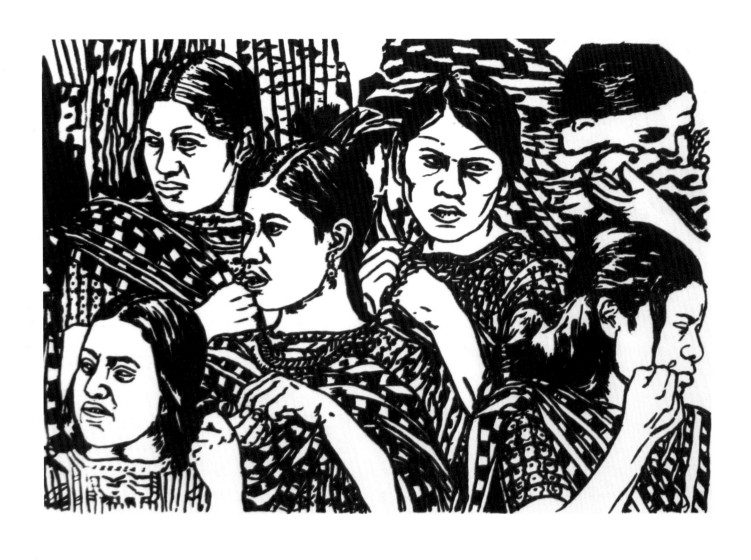

Indígenas, serigraph 9x13, 1983

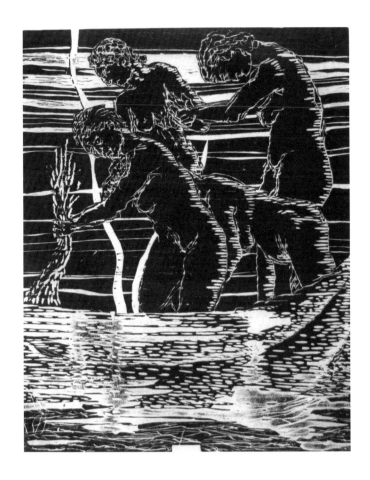

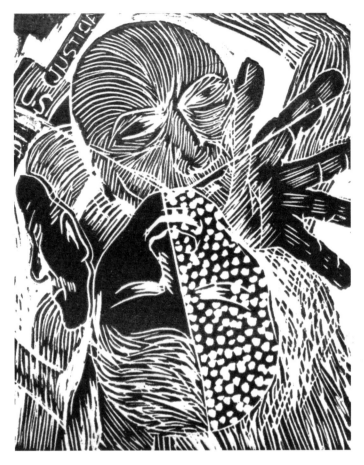

Mujeres en el agua,
woodcut 24.25x19.5, 1983

USA Justice,
linocut 5x4,1983

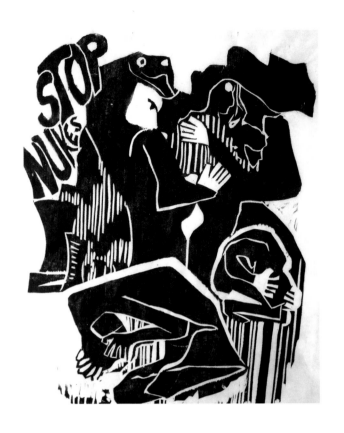

Stop Nukes,
woodcut 12x9, 1984

Los egos,
woodcut 16x14, 1984

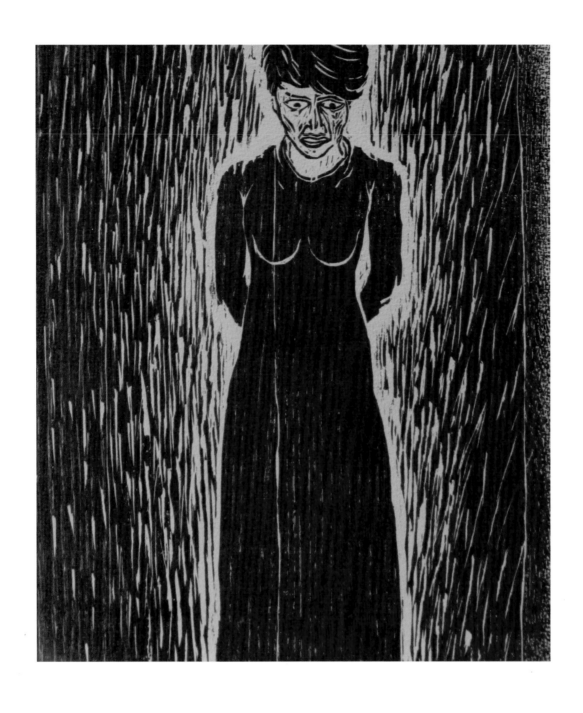

Estado psíquico, woodcut 10.5x9, 1990

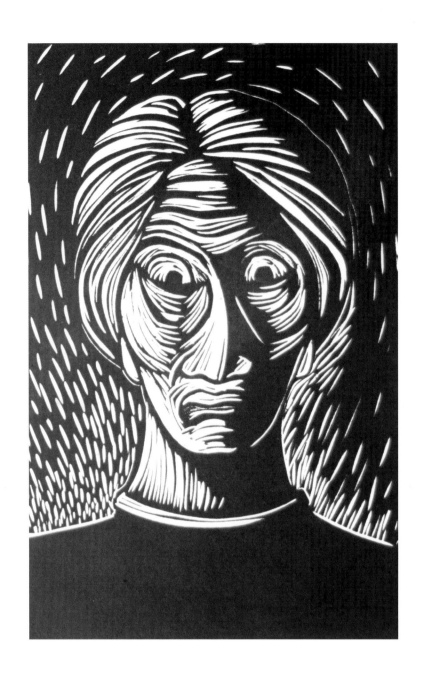

Tension, linocut 9x6, 1992

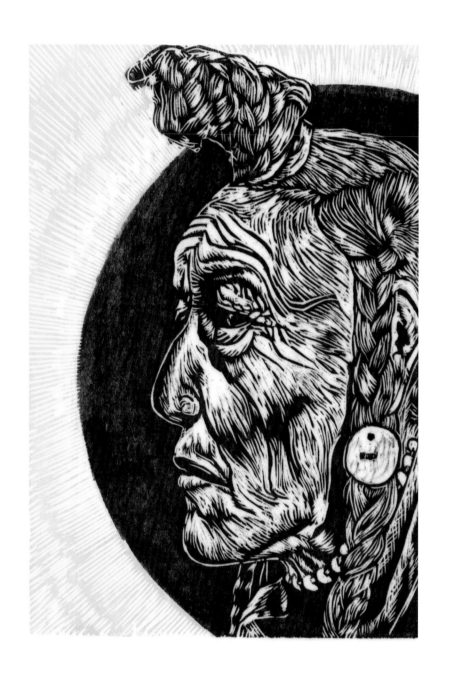

Pride, woodcut, 18x13, 1992

Dualidad,
linocut 5x7, 1992

Calavera cantando,
woodcut 14x10, 1992

Vendedora de esperanzas, linocut & color pencil 12x12, 1992

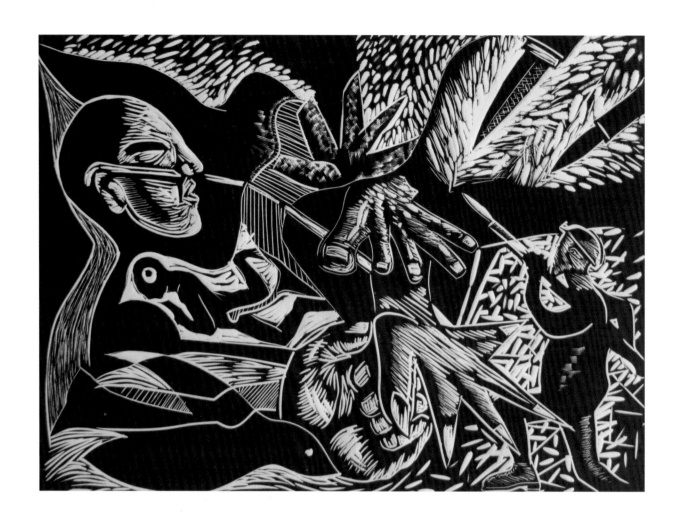

Guatemala in the 80's, linocut 11x14, 1992

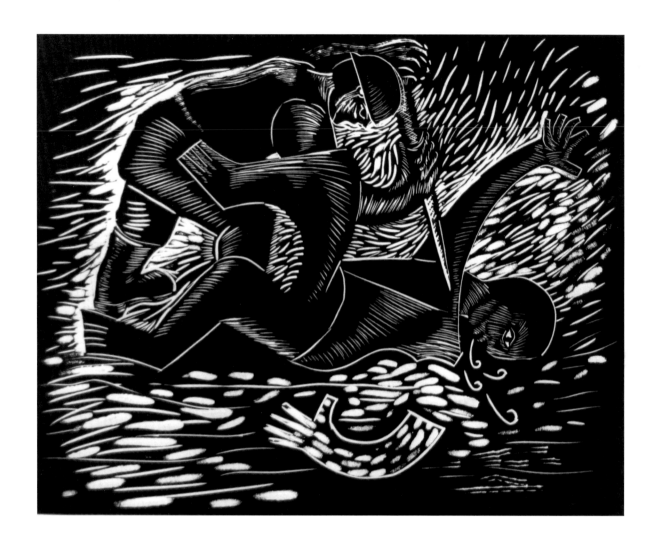

Guatemala in the 80's II, linocut 11x14.75, 1992

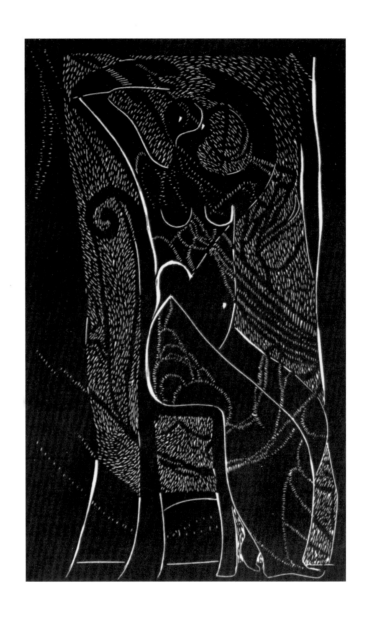

Woman Surprised by her Own Beauty, linocut 9.5x5.75, 1995

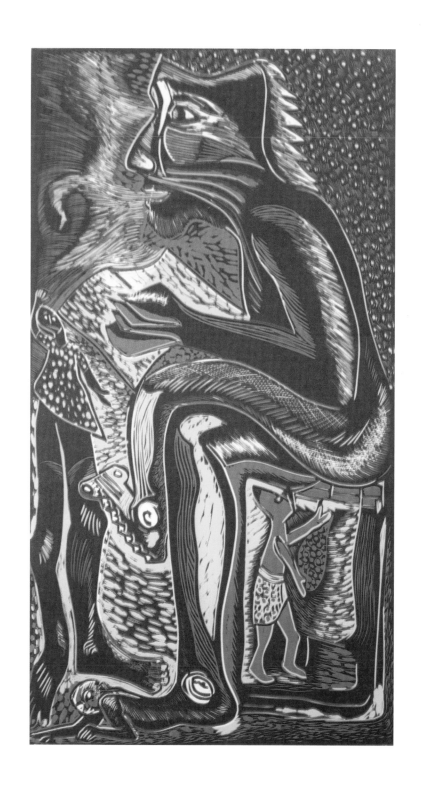

El cuentista, monoprint 22x12, 1995

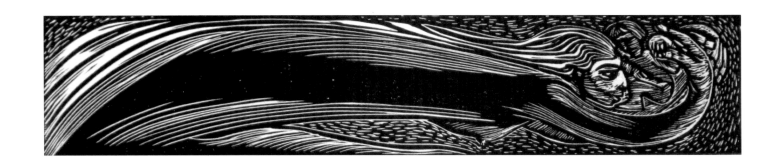

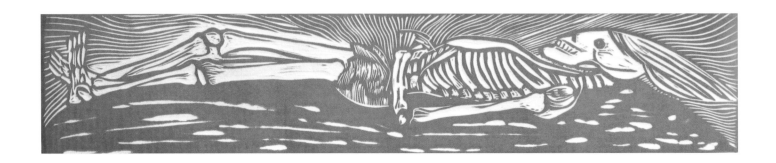

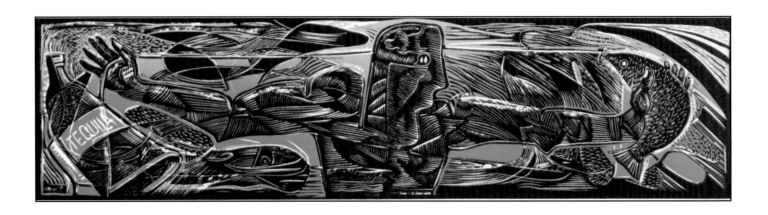

Mother & Child, linocut 2.25x11, 1995
Calavera descansando, linocut 2.25x11, 1995
El sueño del pescador, linocut 4x15, 1996

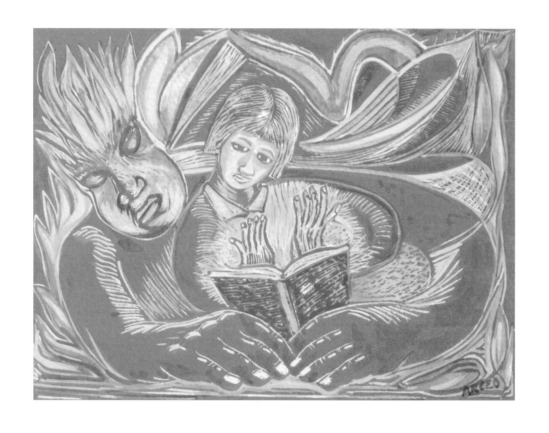

El cuentista, linocut & watercolor 6x8, 1995

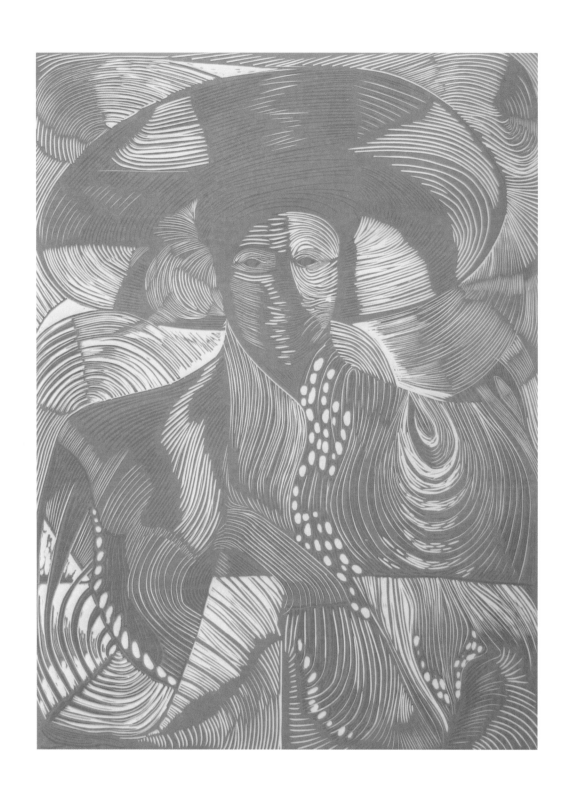

Zapata renace, linocut 20x15, 1995

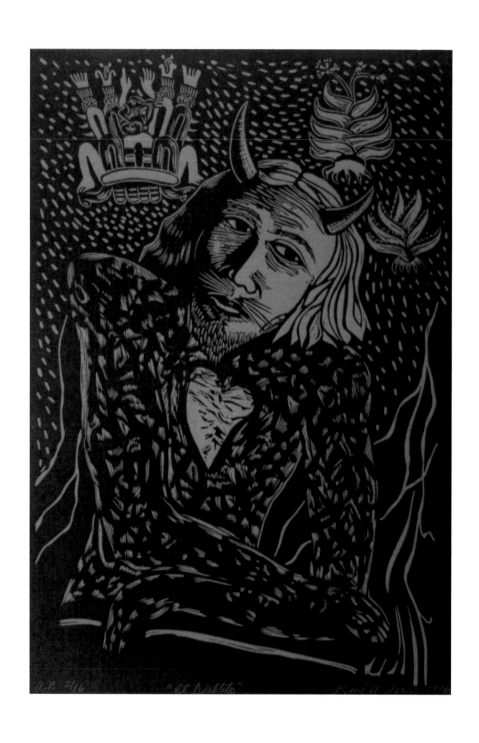

Diablito del maguey, linocut 17.5x12, 1996

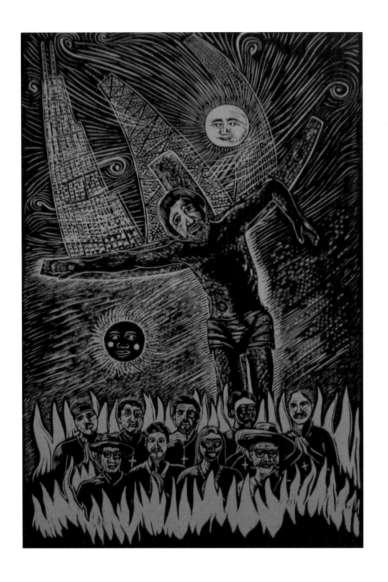

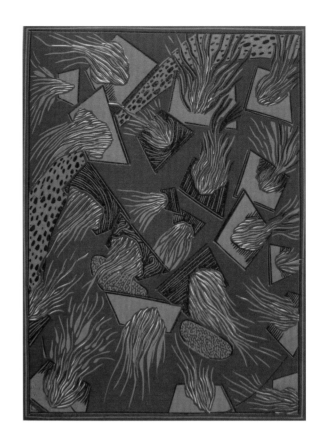

Local Artists in Purgatory,
linocut 18x13, 1999

Fertile,
Linocut 15x11, 1999

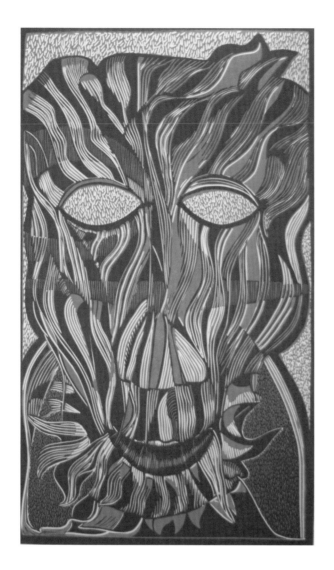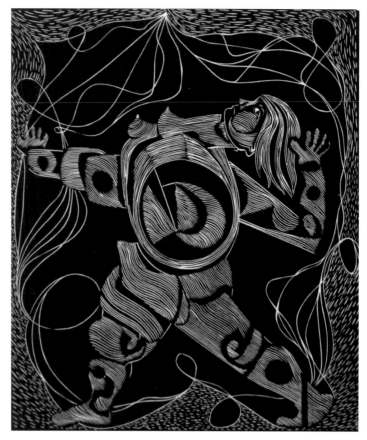

Mask for the New Millennium,
linocut 18x11, 1999

Woman Weaving the Future,
linocut 15x13, 1999

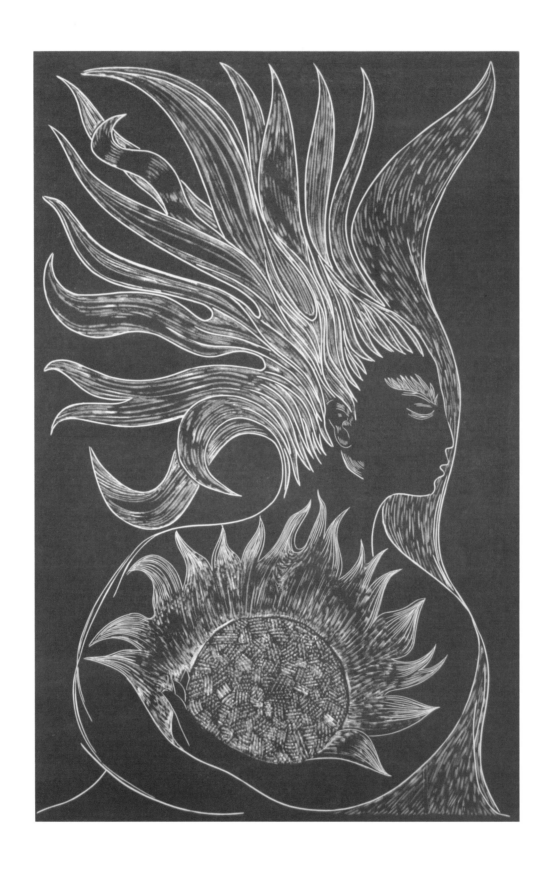

Blue Angel, Warm Heart, linocut 28x18, 2001

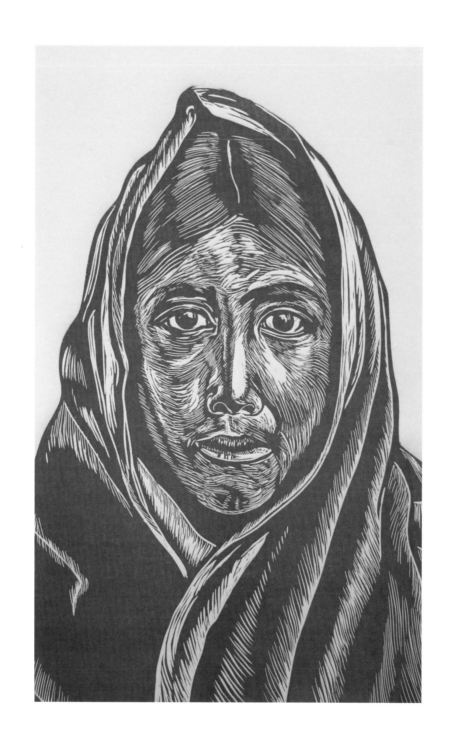

Mujer con rebozo, linocut 16x10.5, 2001

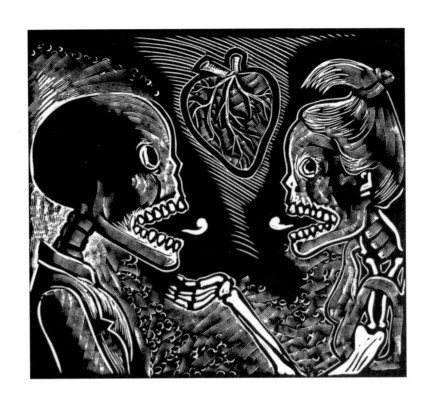

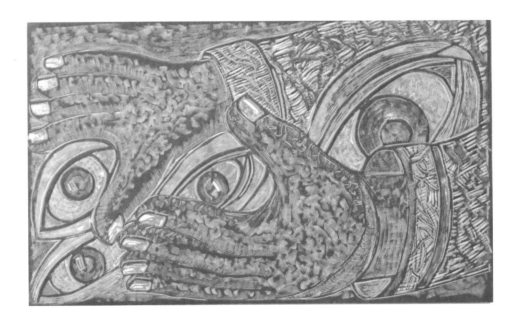

Discusión, linocut 6x6.5, 2001
Harvesting, linocut 6x10, 2002

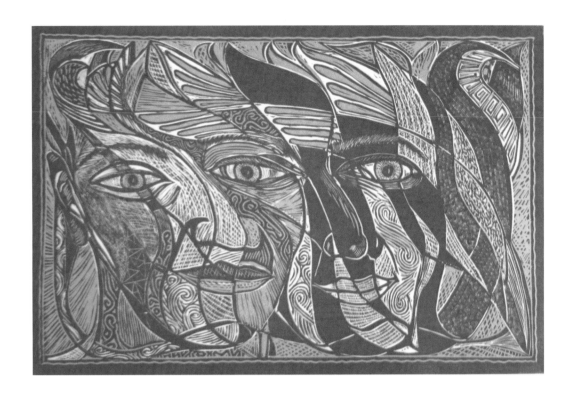

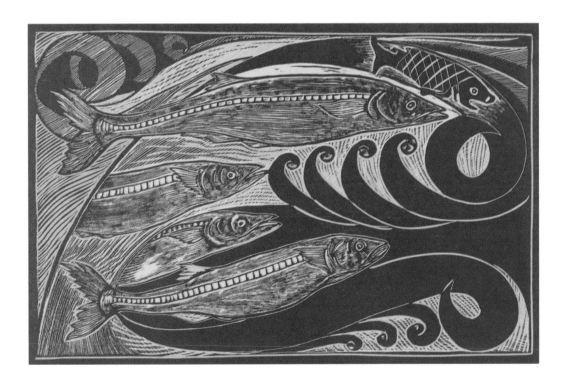

Dos experiencias, una identidad, linocut 9.5x14.5, 2003
Pescado blanco en río Chicago, linocut 9.5x14.5, 2003

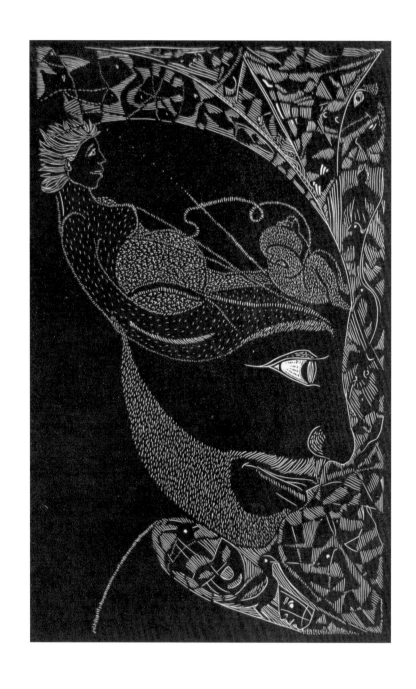

Ollin Yarema, linocut 14.5x9, 2004

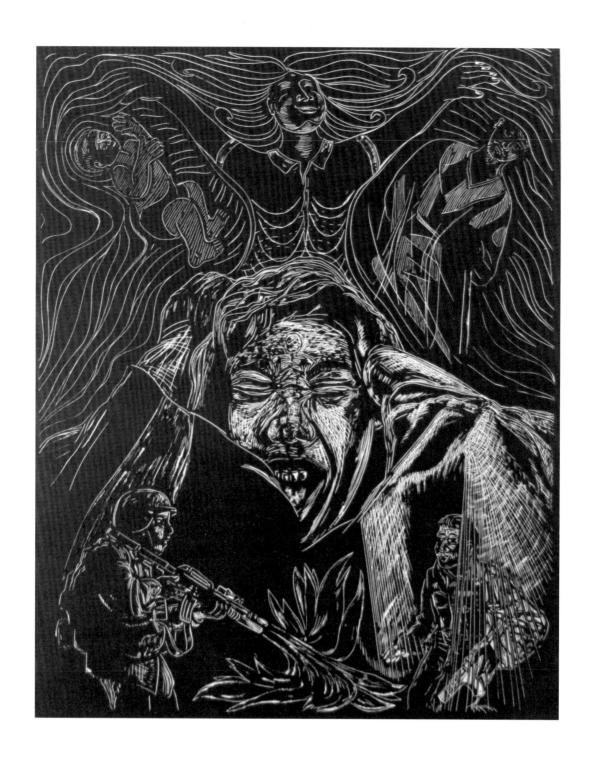

They Have Dried the Earth with their Tears, Linocut 20x16, 2005

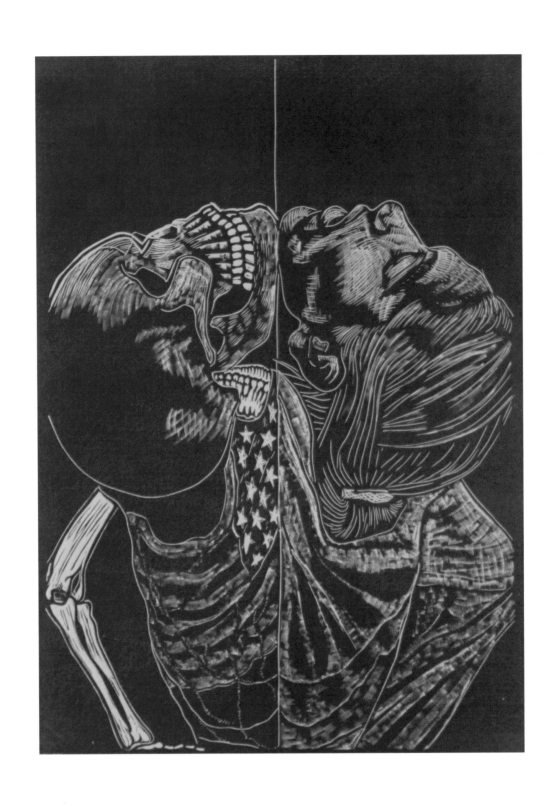

Bushism, linocut 15x11, 2005

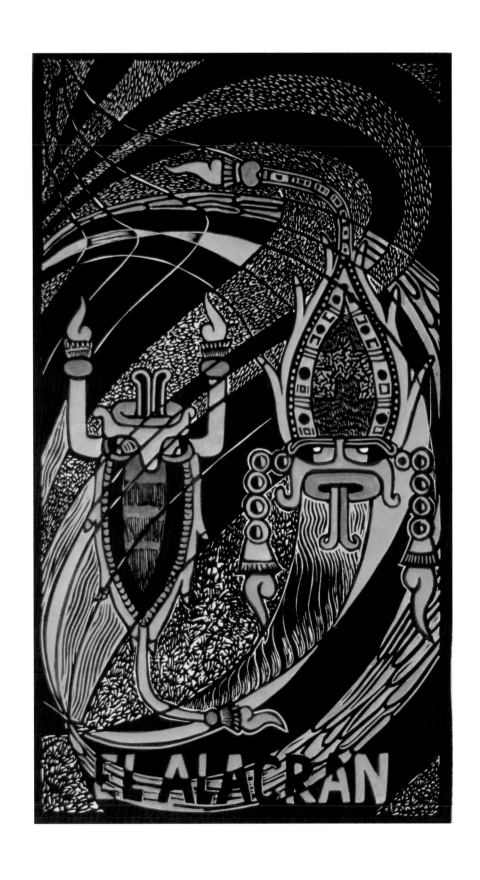

Alacrán, linocut & watercolor 16x9, 2005

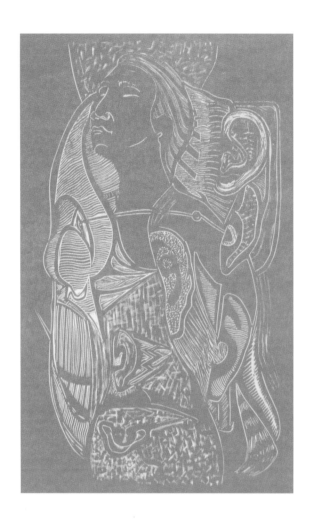

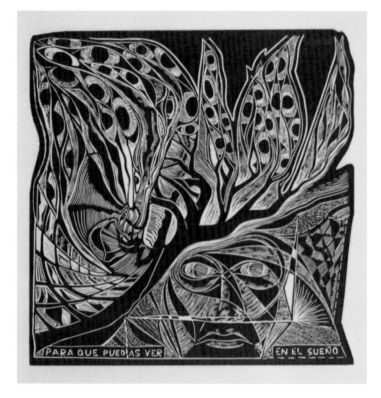

Listening,
linocut 14.5x9, 2007

En el sueño,
linocut 12x12, 2007

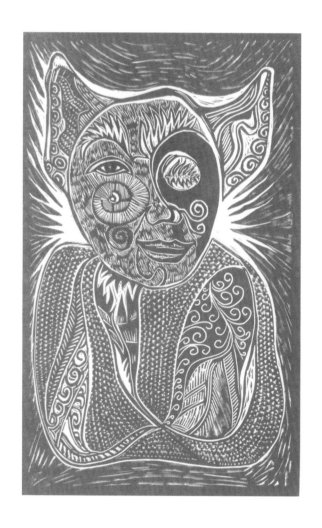

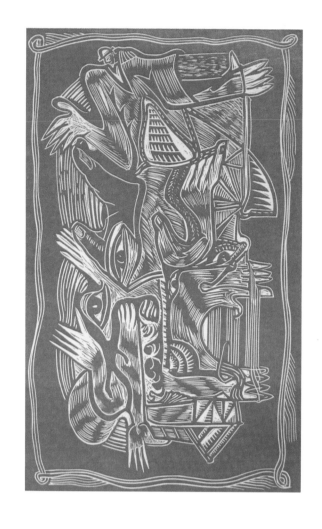

Nahual,
linocut 14.5x9, 2007

Touch as Witness,
linocut 14.5x9, 2007

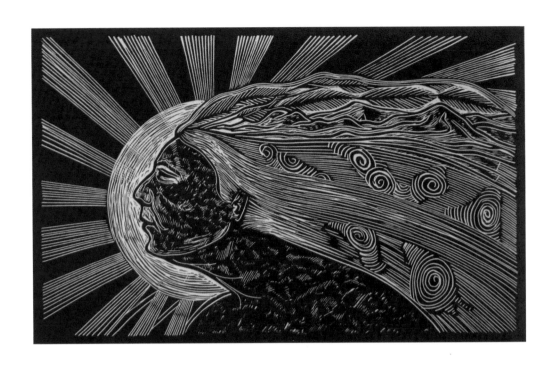

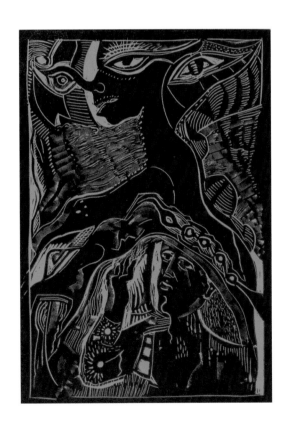

Nocturnal Mother Earth, linocut 9x14.5, 2007
Improvization in Paris, linocut 9x6, 2007

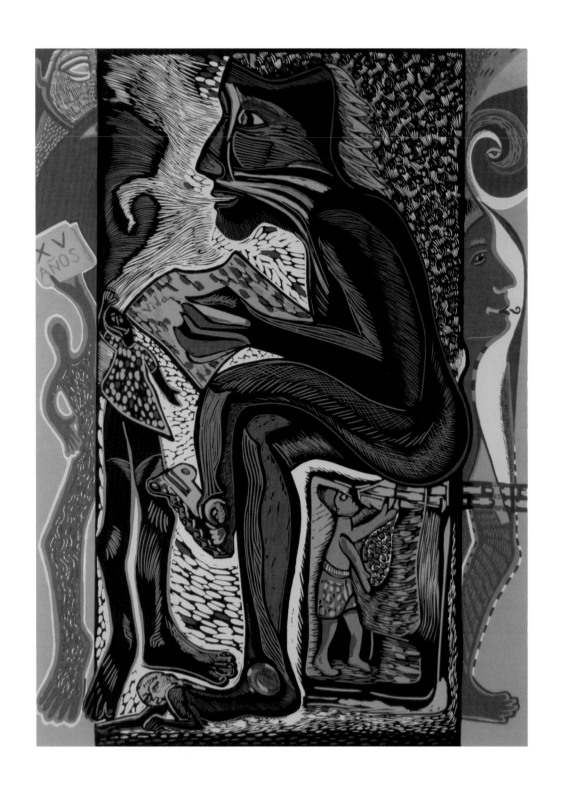

El poeta, serigraph, 22x16, 2008

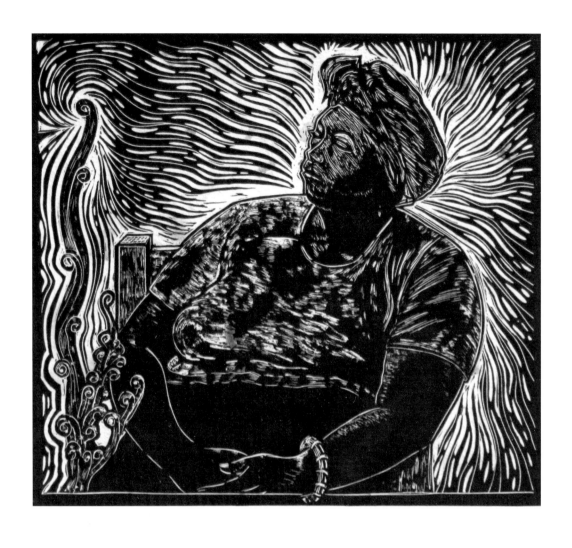

Meditación II, linocut 12x13, 2008

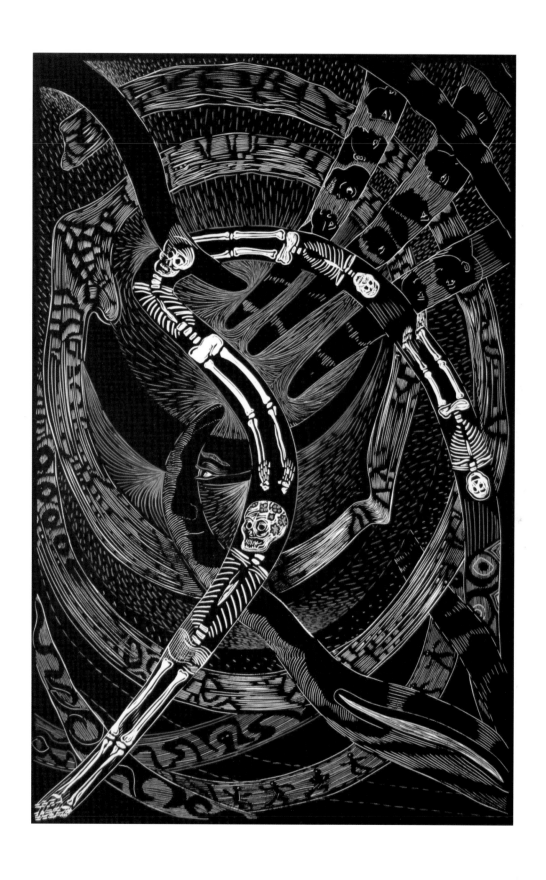

Cycle of Life, linocut & watercolor 28x18, 2008

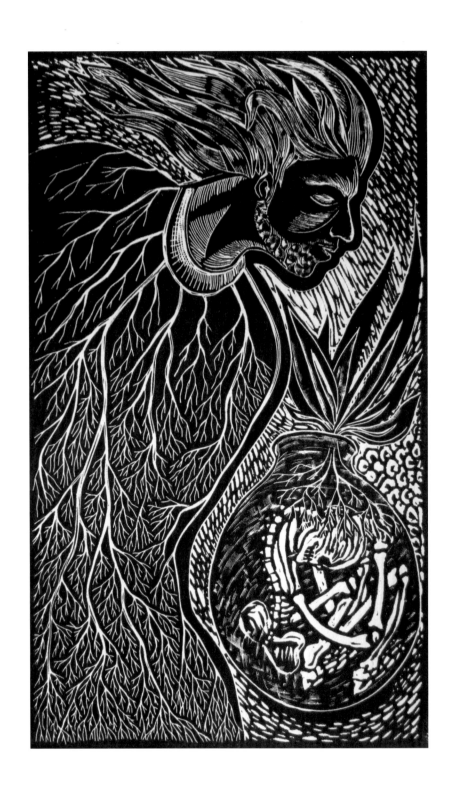

Roots of Life, linocut 14.5x9, 2008

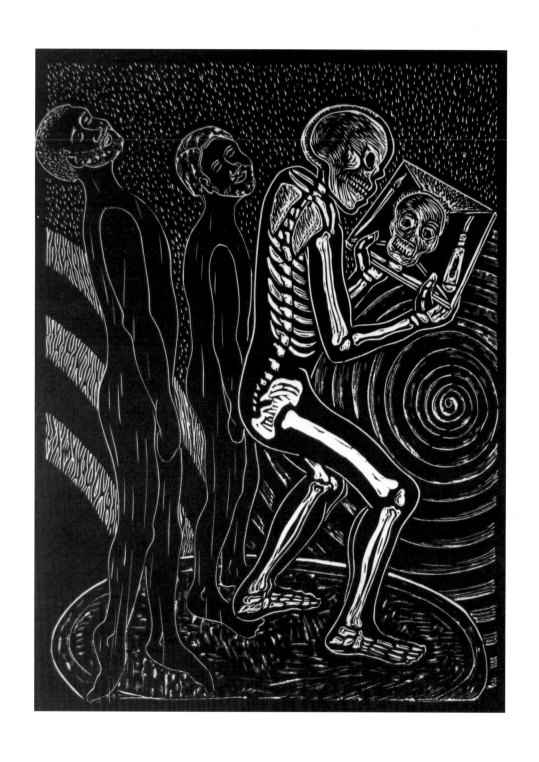

Facing My Own Death, linocut 13.5x10, 2008

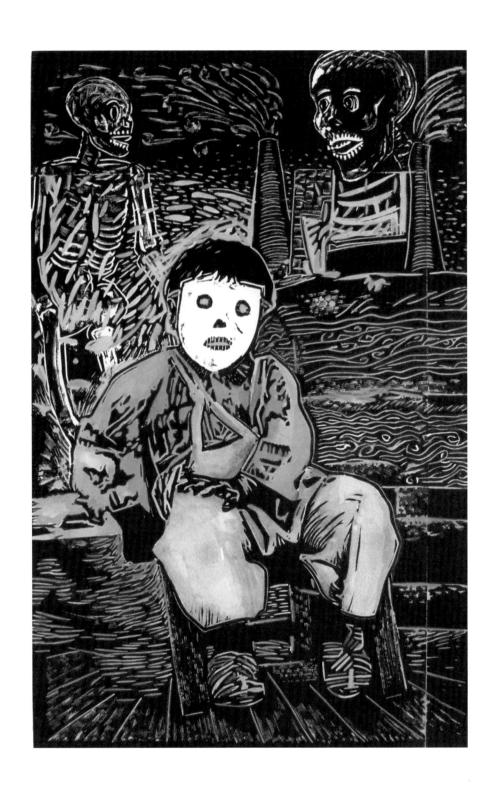

Whiting, Indiana, linocut & watercolor 14.5x9, 2008

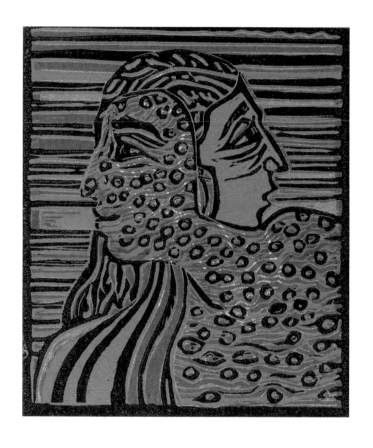

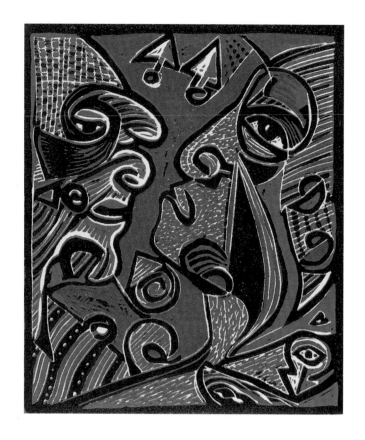

Amor,
linocut 5x4, 2009

La razón,
linocut 5x4, 2009

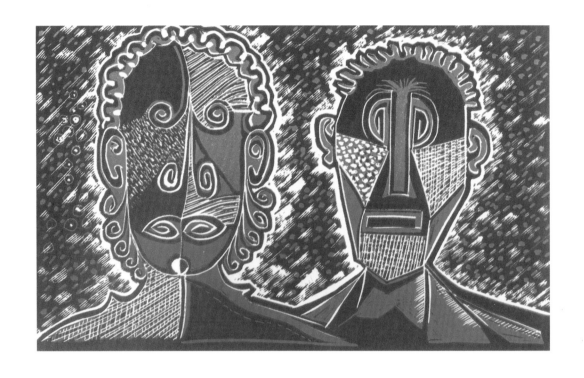

Couple, linocut 6x9.5, 2009

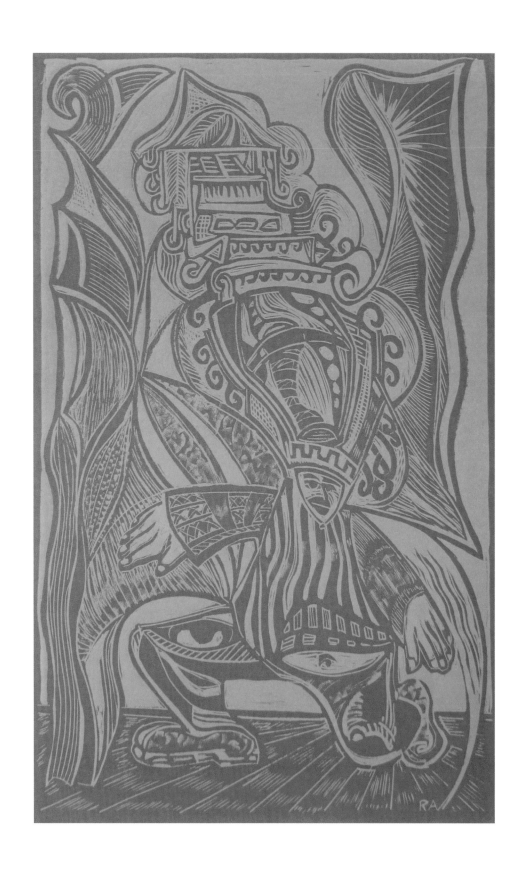

Malabarista, linocut 14.5x9, 2009

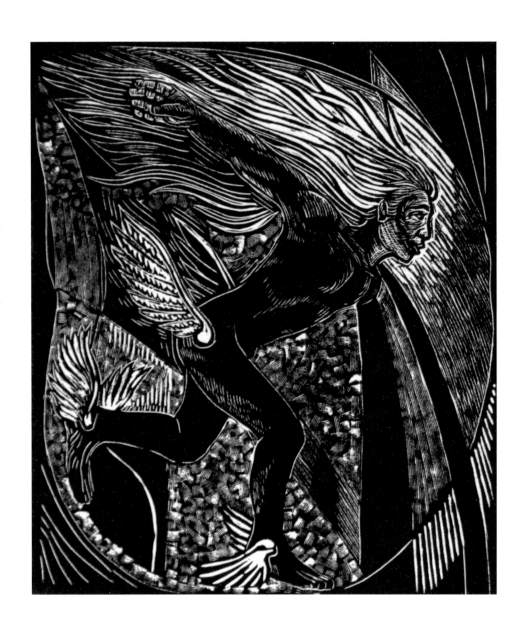

Volador celeste, linocut 8x7, 2009

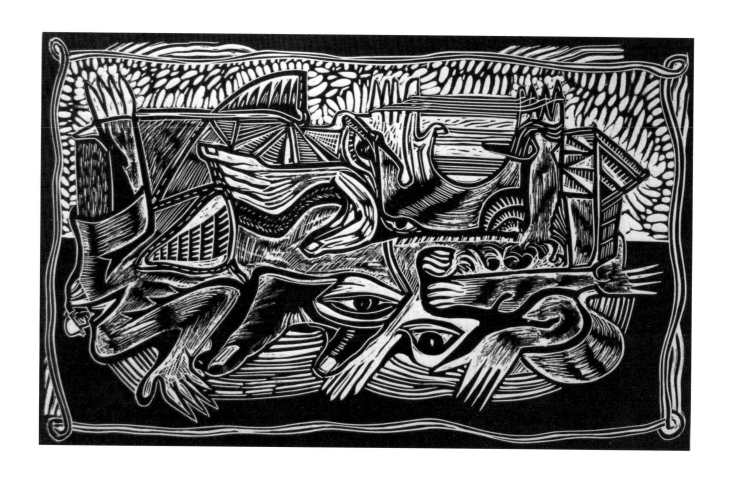

De la tierra somos, linocut 9x14.5, 2009

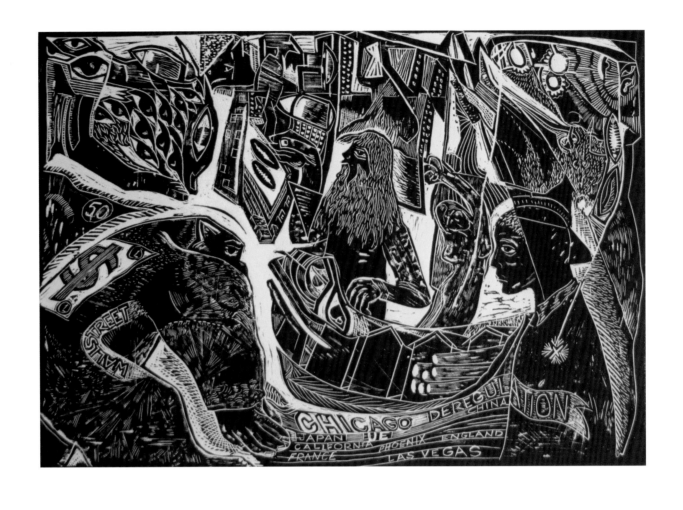

Greed, linocut 12x17, 2009

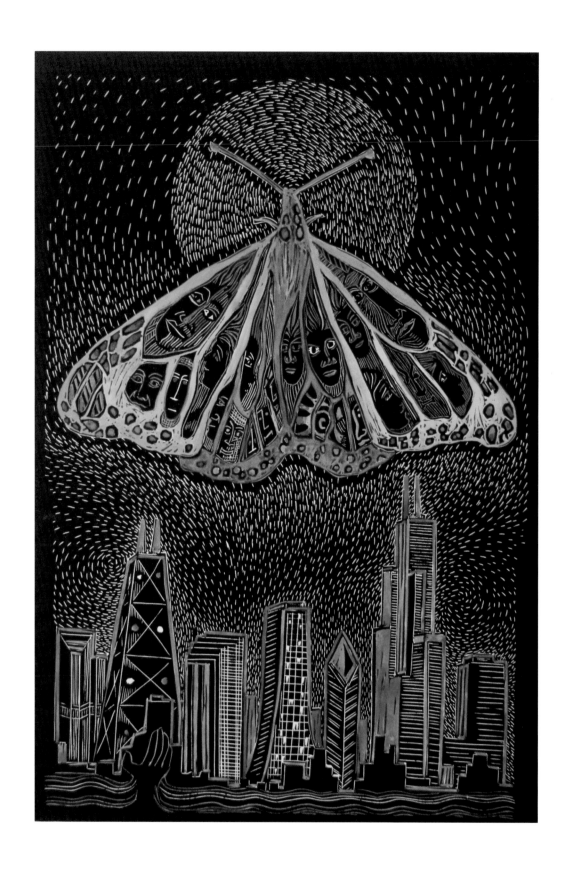

Monarca sobre Chicago, linocut & watercolor 14.5x10, 2009

Colecciones privadas ◆ Private Collections

Alarcón, Carmen & Francisco

Armendáriz, Mark & David Fox

Arreguín, Alfredo

Arreola, Rosa & José

Auvinen, Veronica & Peter G.

Ávila, Zorayda & Erik Ortega

Barajas, Francisco Javier

Barrera, Beto

Beals, Janet

Cárdenas, Brenda

Cárdenas, Gilberto

Carter-Hill, Nancy & Reginald Hill

Castellan, Barbara

Castillo, Mario E.

Chandler, Diane

Chávez, José A.

Chrobak, Martin

Clark, Susan & Dean

Córdova, Gonzalo

deBrooke, Bill

De Jesús, Nicolás

Delgado, Eleazar

Delgado, Guillermo

Erlenborn-Gutiérrez Susan & Salvador Gutiérrez

Goldman, William

Gutiérrez, José Luis & Maya

Hill, Eric

Jensen, David

Keys, Beverly & Daniel E. Poole

Kirby, Judy

Kramer, Jill

Lemuts, Craig

Lunay, Catherine & Robert

Macías, Patricia

Mark, Rosanna & José Andreu

Martínez, Martha & Mike Flores

Maslowski, Aleksandra & Marcing

Meehan, Ann M.

Mercado, Dolores

Mir, Jacobo

Mireles, Marisol

Mocek, BettyAnn

Murphy, Michelle

Myntti, Laura

Nelson, Mark

Podraza, Adamina & Ted Rogozinski

Romo, Harriet & Ricardo

Salgado, Erasmo

Seferovic, Selena & Drago Batar

Schill, Janet & Jim Raffensperger

Smith, Eva C.

Seif, Hailey

Sykes, Ginny

Torres, Gerardo

Velázquez, Julie & Cuitláhuac

Valdez, Helen

Warren, Maureen

Yates, Debra

Colecciones públicas ◆ Public Collections

Mexico

Museo de Arte Contemporáneo Alfredo Zalce, Morelia, Michoacán

Museo Carrillo Gil, Ciudad de México

Museo Nacional de la Estampa, Ciudad de México

Universidad Autónoma de Tlaxcala, Tlaxcala

France

Association Pour l'Estampe et l'Art Populaire, Paris

Poland

Akademickie Centrum Kultury (Academic Cultural Center), Lublin

Galeria Zamojska Sztuki Wspóczesnej (Zamosc Gallery of Contemporary Art), Zamosc

United States

Concordia University, River Forest, Illinois

El Paso Art Museum, El Paso, Texas

Greater Lafayette Museum of Art, Lafayette, Indiana

Hispanic Research Center of Arizona State University, Tempe, Arizona

Illinois State Museum, Springfield, Illinois

Laumeier Sculpture Park, Saint Louis, Missouri

National Museum of Mexican Art, Chicago, Illinois

Northern Illinois University, DeKalb, Illinois

Oak Park Area Arts Council, Oak Park, Illinois

Purdue University Galleries, Lafayette, Indiana

Quad Graphics, West Allis, Wisconsin

Quincy Art Center, Quincy, Illinois

University of Wisconsin, Whitewater, Wisconsin

Western Illinois University, Macomb, Illinois

Western Michigan University, Kalamazoo, Michigan

Muskegan Community College, Muskegan, Michigan

Northern Illinois University, DeKalb, Illinois

Serie Project/Coronado Studio, Austin, Texas

ARCEO PRESS

In 1990 Tomás Bringas, an artist from Durango, Mexico suggested to a group of printmakers in Chicago that they compile a print portfolio. Thus, *El Canto del papel* was born of the labor of seven artists: Nicolás de Jesús, Gerardo de la Barrera, Tomás Bringas, Carlos A. Cortez, Arturo Barrera, Carlos Villanueva and myself. The images created were inspired by a set of poems by Duddley Nieto. Within the year, this group decided to create the Taller Mexicano de Grabado (now Casa de la Cultura Carlos Cortez) in the neighborhood of Pilsen. This was my first experience participating in a print portfolio.

In 2003, under the auspices of the Federación de Clubes Michoacanos de Illinois, I began coordinating a new bi-national print portfolio *Bajo un mismo cielo; la permanencia de la identidad más alla del espacio físico y las fronteras*. The portfolio included twelve artists from Michoacán; six living in the United States and six living in Michoacán. Juan Guerrero, from the Artistas Visuales de Michoacán (ARVIM) coordinated the six artists in Michoacán, the logistics for USA artists who travelled to Patzcuaro to produce their images and the pulling of the editions and the fabrication of portfolio covers. This project was the catalyst for the foundation of Arceo Press.

These are the limited edition print portfolios Arceo Press has created or is planning to produce. Each portfolio includes the participation of 20 artists from various countries including Spain, France, Mexico, Canada and the USA:

Mnemonic: To Aid the Memory, 2005
Bestiario & Nahuals One, 2007
Bestiario & Nahuals Two, 2007.
Día de los Muertos: Common Ground, 2008
Centennial of the Mexican Revolution, 2010
Santitos, 2011

My interest in creating this type of international project is threefold. First, it has to do with my interest in seeking an opportunity for artists, from different cities and countries, to collaborate under a common theme. In my travels and experiences with many artists, most often printmakers, I find myself wanting to bring them together in some form. I also wonder how artists from different cultures, experiences and backgrounds would respond to a specific theme and utilizing their preferred media. How could such a collaboration enrich the given theme? What diversity of media and styles could come about with this type of collaboration? I purposely select mature and knowledgeable printmakers with expertise alongside young promising artists so that all can benefit from these projects. Each and every collaboration has been enormously gratifying and in some instances, illuminating.

My second interest lies in that this type of collaboration links artists in the international arena. Often times, additional projects come about as a direct consequence of the connections and common interest that participating artists realize they have. This translates into solo and/or group exhibitions as well as art exchanges. For example, I had the opportunity to present a solo exhibition in Paris during October of 2006. There I met several printmakers from a collective whom I have invited to participate in several portfolios. In some other instances artists from Montreal have been invited to exhibit individually and collectively in the Chicago area.

Thirdly, I am interested in utilizing these print portfolios as a way to gain exhibition opportunities in other countries. It is very expensive to send an exhibition of one's own work for an exhibition in another country on one's own. If an artist does not have professional gallery representation or a museum interested in promoting his/her work, one would have very limited exposure. By creating works on paper, specifically prints, artists have the possibility of more easily mailing prints to potential exhibiting venues abroad. One of the great benefits of these print collaborations is for each participating artist to promote an exhibition of their portfolio in their own country and city. Through the support of the sponsors, individuals and businesses, I am able to take care of all logistics for all participants including purchasing and shipping paper, contracting the design and production of the portfolio covers, sorting all prints in their covers and shipping one or two portfolios to each participating artist. Each artist has only to worry about creating their image, of a specified size, in the media of their choice, and pulling the edition of their single print.

Finally, the themes of the previous and current portfolios have come out the meetings and discussions with Chicago based artists. I am particularly interested in nurturing themes that could involve many possible artists' interpretations and visualizations while being humanistic and/or culturally meaningful. Themes that search and explore some new level of meaning and for all artists and audiences.

RENÉ ARCEO

Authors ◆ *Autores*

GILBERTO CÁRDENAS is assistant provost and director of the Institute for Latino Studies at The University of Notre Dame. He holds the Julian Samora Chair in Latino Studies and teaches in the Department of Sociology. Gilberto received his B.A. from the California State University at Los Angeles, and his M.A. and Ph.D. from the University of Notre Dame.

GILBERTO CÁRDENAS es rector asistente y director del Instituto de Estudios Latinos de la Universidad de Notre Dame. Preside la presidencia y cátedra Julián Samora en Estudios Latinos y enseña en el Departamento de Sociología. Obtuvo su bachillerato de la Universidad del Estado de California en Los Ángeles y su tanto su maestría como su doctorado los realizó en la Universidad de Notre Dame.

VÍCTOR M. ESPINOSA is a doctoral candidate in sociology at Northwestern University who specializes on art and migration. He studied sociology in the Universidad de Guadalajara and has Master's degree from El Colegio de Michoacán. He has published a book titled *El Dilema del Retono* (Mexico 1998); and recently contributed to some art catalogs, including *Martín Ramírez* (New York 2007), *Claiming Space: Mexican Americans in U.S. Cities* (El Paso 2008), and *Martín Ramírez: Reframing Confinement* (Madrid 2010).

VÍCTOR M. ESPINOSA es candidato a doctor en sociología por Northwestern University con especialización en arte y migración. Tiene una licenciatura en sociología por la Universidad de Guadalajara y una maestría por el Colegio de Michoacán. Ha publicado el libro *El dilema del retorno* (México 1998), así como algunos ensayos en los siguientes catálogos de arte: *Martín Ramírez* (Nueva York 2007), *Claiming Space: Mexican Americans in U.S. Cities* (El Paso 2008) y *Martín Ramírez: Marcos de reclusión* (Madrid 2010).

JULIO RANGEL is a Mexican-born writer. His poetry has been featured in the collective anthology *La densidad del aire* (UNAM, El ala del tigre series, 1999). He has also contributed articles and interviews to publications such as *El ciudadano potosino* (San Luis Potosí, Mexico) and *Contratiempo* (Chicago), among others. He has lived in Chicago since 2000.

JULIO RANGEL. Escritor mexicano. Ha publicado poesía en el libro colectivo *La densidad del aire* (UNAM, colección El ala del tigre, 1999) y ha escrito crónica, reseña y reportaje en periódicos y revistas como *El ciudadano potosino* (en San Luis Potosí), y *Contratiempo* (en Chicago), entre otros. Desde el año 2000 reside en la ciudad de Chicago.

Authors · *Autores*

GARY FRANCISCO KELLER is director of the Hispanic Research Center at Arizona State University and publisher of the Bilingual Press/Editorial Bilingüe. He is the author of more than two-dozen books and numerous articles encompassing both scholarship and creative literature. He was the 1992 recipient of the Charles A. Dana Foundation's major prize for "Pioneering Achievements in Education." Keller's curatorial activities have included exhibitions at the internationally known Mesa Southwest Museum, at the Autry Museum of the American West, at annual conferences of the a National Association of Chicana and Chicano Studies, and at Arizona State University, including solo shows by Sam Coronado, Boyer Gonzales, Ester Hernández, and Malaquías Montoya. He is the lead author of *Contemporary Chicana and Chicano Art: Artists, Works, Culture, and Education* (2002), *Chicano Art for Our Millennium* (2003), and *Triumph of Our Communities: Four Decades of Mexican American Art* (2005), and he is one of the principal developers of Chicana and Chicano Space: a Thematic, Inquiry-Based Art Education Resource, an online guide to Chicana/o artists and their work. He recently was awarded grants from the National Endowment for the Arts to create a Latina/o visual artists' online community and a Latina/o poetry online community.

GARY FRANCISCO KELLER es el director del Hispanic Research Center en Arizona State University y del Bilingual Press/Editorial Bilingüe. Es autor de más de veinticuatro libros y cuantiosos artículos sobre temas académicos y literarios. En 1992, recibió el premio más importante de la fundación Charles A. Dana por sus "logros innovadores en el campo de la educación". Sus actividades en la promoción del arte incluyen exposiciones en el internacionalmente conocido Mesa Southwest Museum, en el Autry Museum of the American West, en congresos anuales del National Association of Chicana and Chicano Studies y en Arizona State University, incluyendo exhibiciones de Sam Coronado, Boyer Gonzales, Ester Hernández y Malaquías Montoya. Keller es el autor principal de los libros *Contemporary Chicana and Chicano Art: Artists, Works, Culture, and Education* (2002), *Chicano Art for Our Millennium* (2003) y *Triumph of Our Communities: Four Decades of Mexican American Art* (2005). Fue uno de los principales creadores del portal Chicana and Chicano Space: A Thematic, Inquiry-Based Art Education Resource, una guía en la red electrónica para artistas Chicanas/os y sus obras. Recientemente recibió una subvención del National Endowment for the Arts para establecer comunidades en la red electrónica para artistas visuales y poetas Latinas/os.